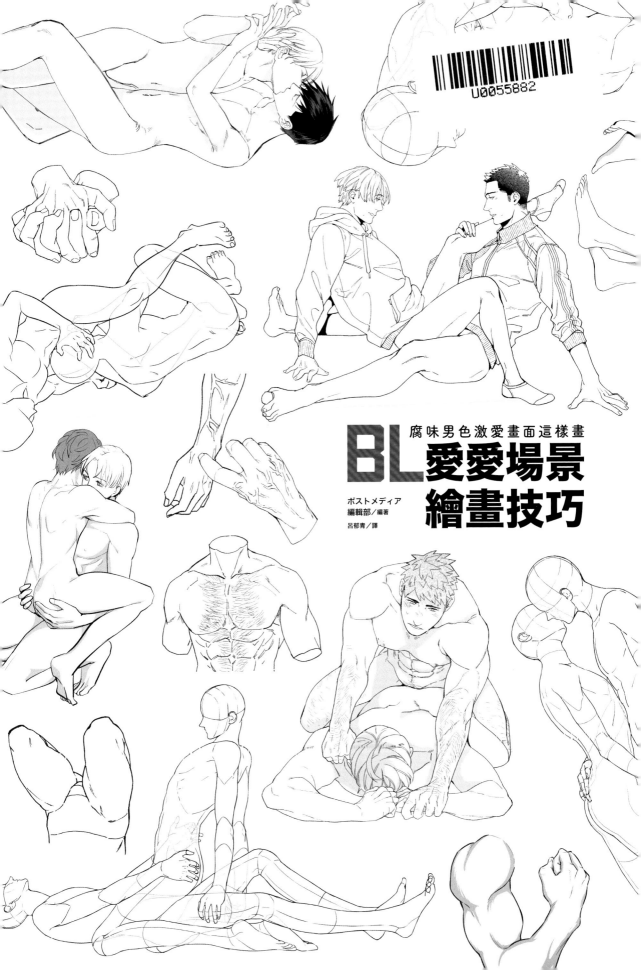

腐味男色激愛畫面這樣畫

BL愛愛場景繪畫技巧

ポストメディア
編輯部／編著

呂郁青／譯

CONTENTS

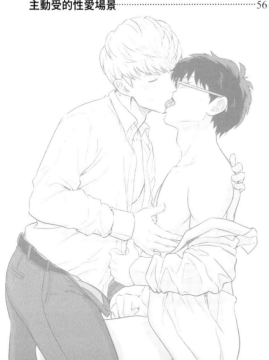

本書的使用方式

本書是繪製BL（Boy's Love）性愛場景的專門教學書。為了畫出充滿魅力的男性身體，務必了解的肌肉與骨骼知識、情慾場景中常見的各種性愛姿勢、穿著衣服或內褲時，表現情慾感的方法等等……分別由5位人氣漫畫家為讀者說明。

說明肌肉的種類與分布位置、骨骼等等的知識，使讀者明白肌肉與骨骼的構造，以及兩者會在身體表面形成什麼樣的起伏。在描繪各種體格的人物時很有幫助。

有備無患的小知識。例如手部血管或舌頭的畫法等等。瞭解這些細節，就能畫出更精緻的畫面。

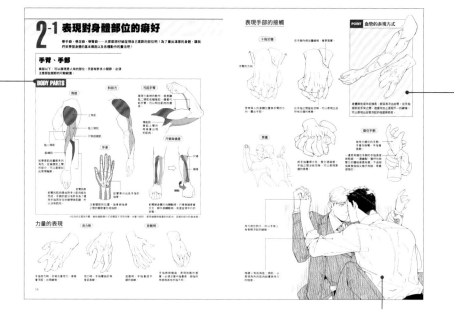

以漫畫家們的豐富圖例說明本書介紹的技巧如何呈現在作品中。

肢體交纏時，看不見的部分是什麼樣子呢？有用來理解這部分的裸體草圖，也有分別畫出攻與受草圖的頁面。

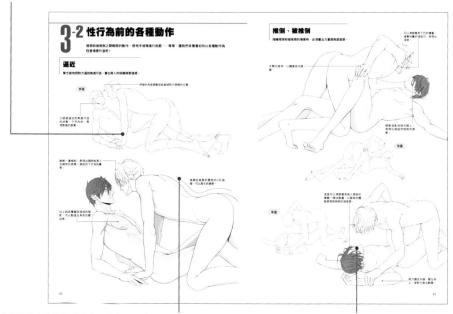

為了說明重要的身體曲線或角度，會在圖例中加上強調線或箭頭。

書中還收錄了同樣性愛姿勢的不同角度圖例。繪製時，想強調哪個部分？想讓讀者看到什麼樣的畫面？為此該如何改變角度？可作為思考這些問題時的參考資料。

1

─────── **Part1** ───────

繪製性愛場景的基本知識

　　與畫一個角色相比，畫兩個肢體有所接觸的角色時，需要注意的部
分會一下子增加許多。例如看不見的部位是什麼模樣，或是兩人的
互動會造成什麼影響。此外，依據表現的情境不同，構圖也必須跟
著變化。讓我們先從繪製性愛場景的基本知識與構圖學起吧！

1-1 畫兩人摟抱場面時的重點

畫兩個肢體有所接觸的角色時，接觸的部位會變成什麼樣子？這樣的接觸會對彼此的身體造成什麼影響？必須一邊思考這些問題，一邊繪製。

坐姿

本單元將一邊說明繪製的順序，一邊解說繪製的重點。「站姿」、「臥姿」的部分也相同。

1 畫出大致的草圖

首先是畫出大致的草圖。一邊思考兩人的身體距離，一邊在不會過於勉強的前提下決定兩人的動作。以此圖為例（一前一後緊貼地坐著時），兩人臀部的位置關係，是決定姿勢時的重點。

POINT 1 決定動作給人的感覺

不是單純地從身後抱住，還需要思考兩人該如何互動，才能成為萌萌的構圖。例如臉的距離、前方角色把身體靠躺在後方角色身上等等，一邊思考兩人的關係與情境，決定動作給人的感覺。

分解後……

POINT 2 決定兩人的姿勢

決定兩人的姿勢後，就能確定身體的方向，明白該畫的線條。此外，也可以看出該詳細繪製的部分，與該省略的部分。

手臂伸直。
注意手肘的方向。

小腿的肌肉與大腿夾在一起，因此稍微突起。

膝蓋的方向與腳尖相同。

2 畫詳細的草圖

以 1 為基礎，決定線條，畫出詳細版的草圖。仔細畫出臉或腳的方向與細節。在頸部、手、腳等部位加上肌肉，畫出肌肉的起伏。

POINT 3 表現體格差異

決定骨架的粗細，以表現體格差異。兩人摟抱在一起時，手與手、腿與腿會靠得很近，可以簡單地明白兩人的體格差異。

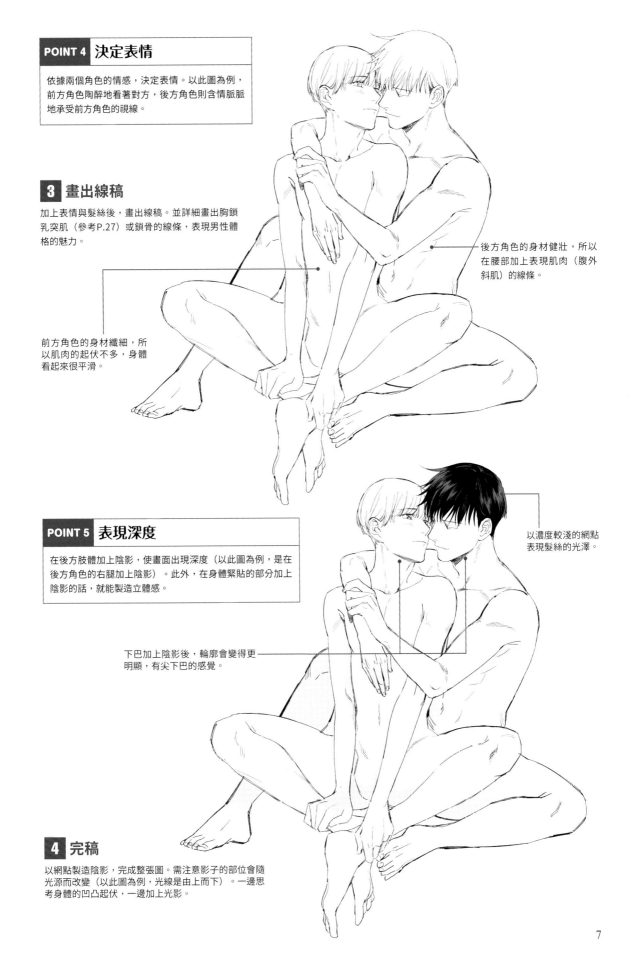

POINT 4　決定表情

依據兩個角色的情感,決定表情。以此圖為例,
前方角色陶醉地看著對方,後方角色則含情脈脈
地承受前方角色的視線。

3　畫出線稿

加上表情與髮絲後,畫出線稿。並詳細畫出胸鎖
乳突肌(參考P.27)或鎖骨的線條,表現男性體
格的魅力。

後方角色的身材健壯,所以
在腰部加上表現肌肉(腹外
斜肌)的線條。

前方角色的身材纖細,所
以肌肉的起伏不多,身體
看起來很平滑。

POINT 5　表現深度

在後方肢體加上陰影,使畫面出現深度(以此圖為例,是在
後方角色的右腿加上陰影)。此外,在身體緊貼的部分加上
陰影的話,就能製造立體感。

以濃度較淺的網點
表現髮絲的光澤。

下巴加上陰影後,輪廓會變得更
明顯,有尖下巴的感覺。

4　完稿

以網點製造陰影,完成整張圖。需注意影子的部位會隨
光源而改變(以此圖為例,光線是由上而下)。一邊思
考身體的凹凸起伏,一邊加上光影。

站姿

畫站姿時,必須思考兩人的重心朝哪邊傾倒。

分解後……

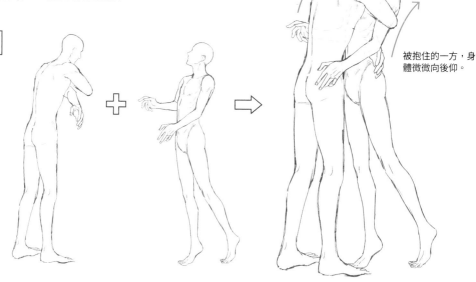

身高較高的一方整個覆蓋在另一人身上,所以身體略微前傾

被抱住的一方,身體微微向後仰。

1 畫出草圖

一邊思考力量會如何影響姿勢,一邊畫出草稿。站著擁抱時,身高也會影響姿勢。

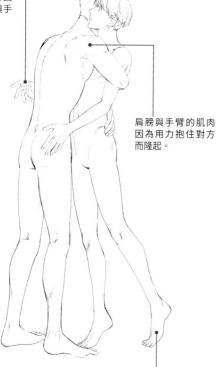

被抱住的驚訝與困惑,表現在表情與手指的動作上。

肩膀與手臂的肌肉因為用力抱住對方而隆起。

2 畫出線稿

加上表情與髮絲後,畫出線稿。一邊注意姿勢與肌肉起伏之間的關係,一邊畫線。

因為是踮著腳尖,所以腳趾彎曲,腳掌懸空。

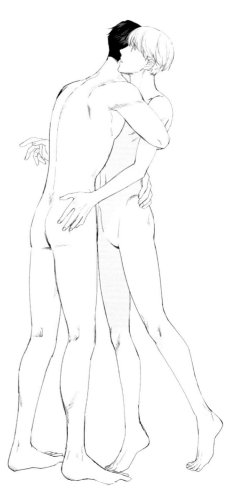

3 完稿

以網點製造陰影,完成整張圖。兩人的身體靠近時,身上會出現大面積的陰影。

臥姿

一邊思考兩人如何躺在床上，一邊決定動作。必須注意身體是有厚度的。

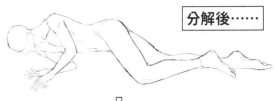

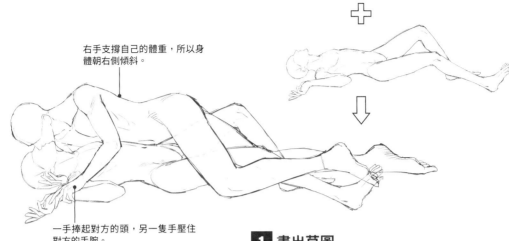

右手支撐自己的體重，所以身體朝右側傾斜。

一手捧起對方的頭，另一隻手壓住對方的手腕。

1 畫出草圖

一邊思考躺在下方的角色與緊貼在上方的角色動作，一邊畫出草稿。

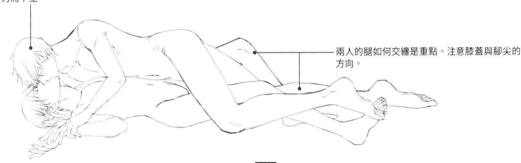

低著頭時，必須注意髮絲會因地心引力而下垂。

兩人的腿如何交纏是重點。注意膝蓋與腳尖的方向。

2 畫出線稿

加上表情與髮絲後，畫出線稿。由於兩人有身高差，所以必須注意接吻時臉的角度與五官的位置。

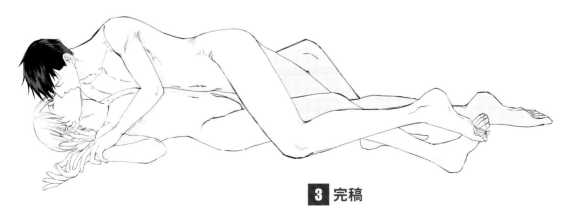

3 完稿

以網點製造陰影，完成整張圖。在後方肢體加上陰影，使畫面出現深度。

1-2 如何決定構圖

想讓性愛場景顯得魅力十足，就必須思考該強調哪些部分，以及該用什麼樣的角度呈現兩人。讓我們來看看決定構圖時的重點吧！

決定構圖的基本要點

本頁將說明決定構圖時必須思考的「視角」、「透視」、「鏡頭的位置」三大要點。

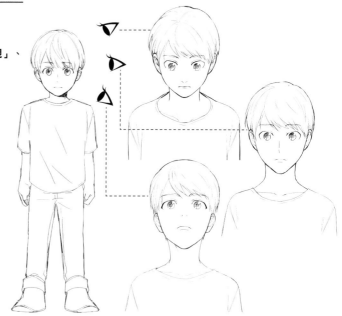

1 視角

所謂的視角，是人類視線的高度。看人或物體時，依據高度，呈現出來的模樣會有所不同。看人物時，從上往下看，可以看到對方的頭頂；從下往上看，可以看到下巴的部分（參考P.26《仰視與俯視》）。平視的話，對方的視線則與自己等高。

2 透視

透視是表現物體遠近時的重要概念。藉著透視，產生立體感與深度，使空間出現真實感。透視的基本概念是：近的部分比較大，遠的部分比較小。在繪製性愛場景時，必須思考想強調的身體部位與透視之間的關係。

3 鏡頭的位置

在思考視角與透視的同時，決定鏡頭的位置也很重要。藉著改變鏡頭的位置，強調受的臉或攻的臀部等等。在BL漫畫之中，有時還會採用從天花板俯視或從地板仰視的角度，以畫出令人印象深刻的性愛場景。

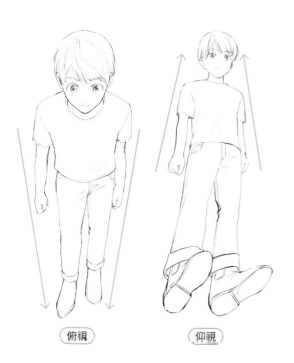

俯視　　　仰視

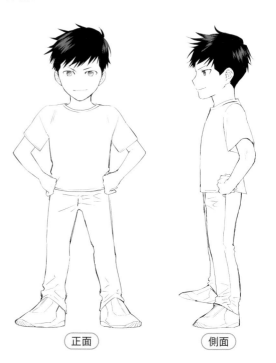

正面　　　側面

依構圖呈現不同的感覺

即使是同樣的動作，只要改變構圖，感覺就不同。在此以正常體位為例，看看三種構圖給人的感覺。

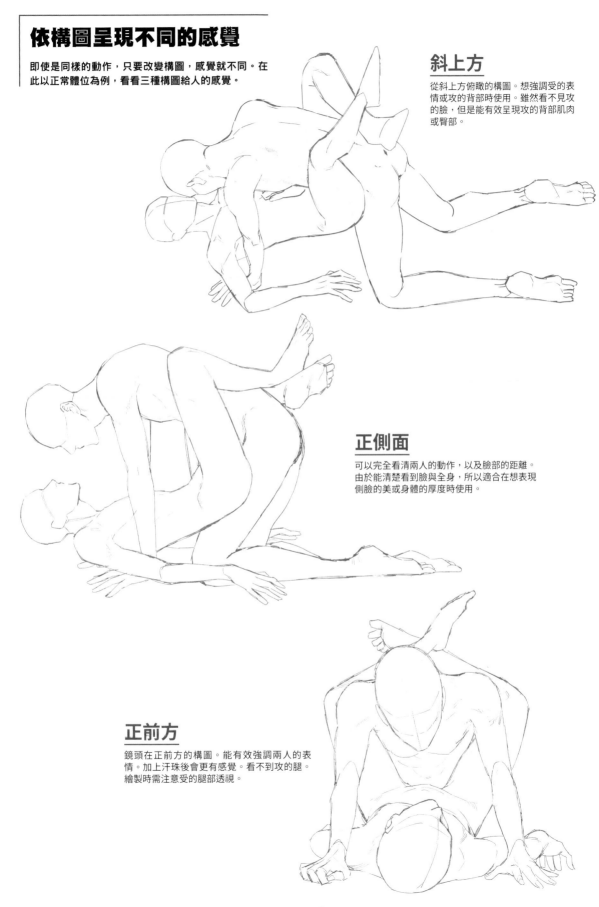

斜上方

從斜上方俯瞰的構圖。想強調受的表情或攻的背部時使用。雖然看不見攻的臉，但是能有效呈現攻的背部肌肉或臀部。

正側面

可以完全看清兩人的動作，以及臉部的距離。由於能清楚看到臉與全身，所以適合在想表現側臉的美或身體的厚度時使用。

正前方

鏡頭在正前方的構圖。能有效強調兩人的表情。加上汗珠後會更有感覺。看不到攻的腿。繪製時需注意受的腿部透視。

構圖的各種變化

靈活運用構圖，表現性愛場景中想強調的部分，或是情境與作者的癖好。

突顯受的表情

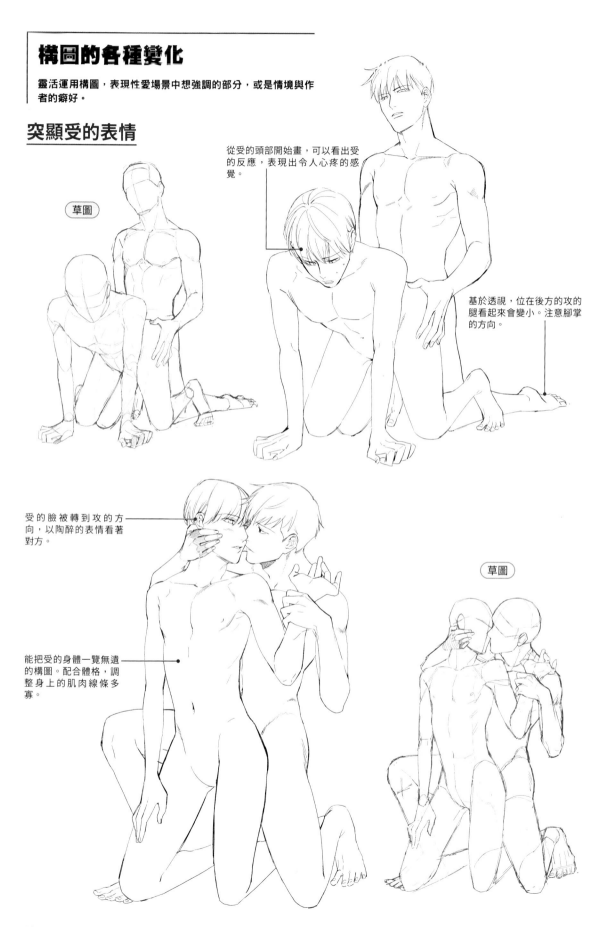

草圖

從受的頭部開始畫，可以看出受的反應，表現出令人心疼的感覺。

基於透視，位在後方的攻的腿看起來會變小。注意腳掌的方向。

受的臉被轉到攻的方向，以陶醉的表情看著對方。

能把受的身體一覽無遺的構圖。配合體格，調整身上的肌肉線條多寡。

草圖

畫出攻的魄力

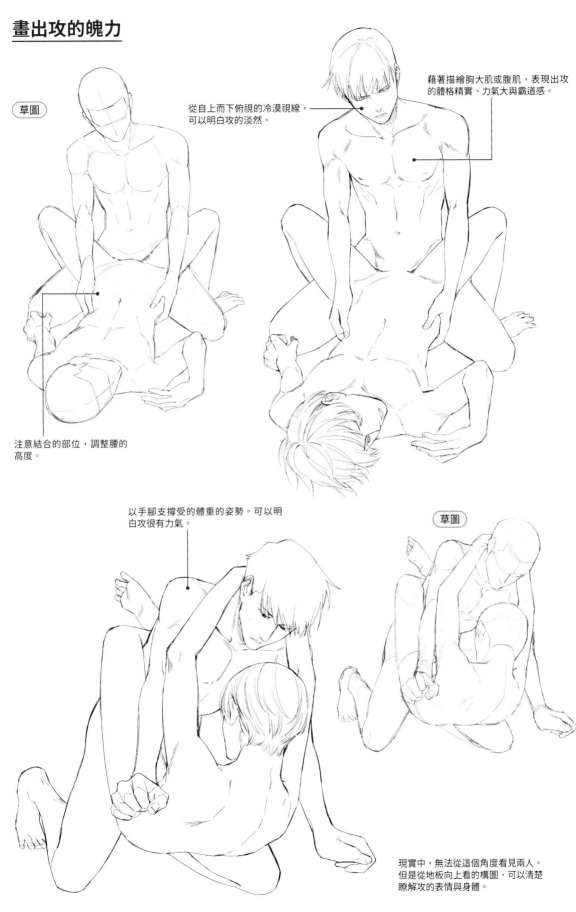

草圖

從自上而下俯視的冷漠視線，可以明白攻的淡然。

藉著描繪胸大肌或腹肌，表現出攻的體格精實、力氣大與霸道感。

注意結合的部位，調整腰的高度。

以手腳支撐受的體重的姿勢。可以明白攻很有力氣。

草圖

現實中，無法從這個角度看見兩人。但是從地板向上看的構圖，可以清楚瞭解攻的表情與身體。

畫出兩人的激情性愛

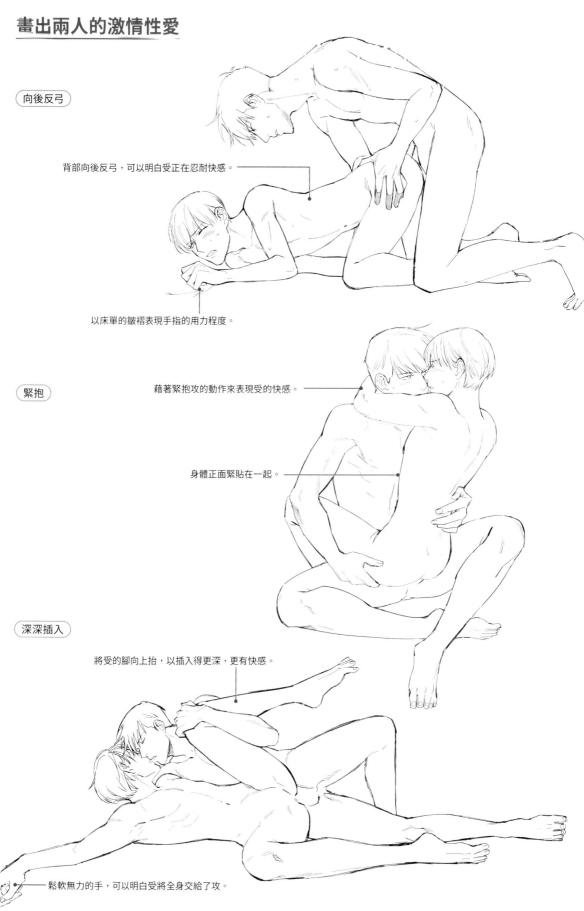

向後反弓

背部向後反弓,可以明白受正在忍耐快感。

以床單的皺褶表現手指的用力程度。

緊抱

藉著緊抱攻的動作來表現受的快感。

身體正面緊貼在一起。

深深插入

將受的腳向上抬,以插入得更深,更有快感。

鬆軟無力的手,可以明白受將全身交給了攻。

——Part2——

畫出有魅力的身體

讓我們來學習肌肉與骨骼的基本知識，以畫出充滿魅力的男性身體
吧！只要明白肌肉與骨骼的構造，就能畫出各種體格與年齡的人
物。除此之外，本章還會教你如何畫出性愛場景中非常重要的表情
與髮型，以及如何在髮型上做變化。

2-1 表現對身體部位的癖好

戀手癖、戀足癖、戀臀癖……大家都想仔細呈現自己喜歡的部位吧！為了畫出滿意的身體，讓我們來學習身體的基本構造以及各種動作的畫法吧！

手臂、手部

肩部以下，可以展現男人味的部位。手部有許多小關節，必須注意那些關節的可動範圍。

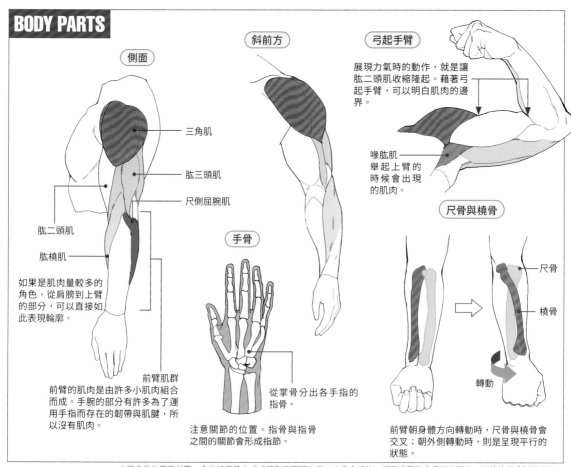

BODY PARTS

側面

斜前方

弓起手臂

展現力氣時的動作，就是讓肱二頭肌收縮隆起。藉著弓起手臂，可以明白肌肉的邊界。

三角肌

肱三頭肌

尺側屈腕肌

肱二頭肌

肱橈肌

喙肱肌
舉起上臂的時候會出現的肌肉。

尺骨與橈骨

尺骨

橈骨

如果是肌肉量較多的角色，從肩膀到上臂的部分，可以直接如此表現輪廓。

手骨

前臂肌群

前臂的肌肉是由許多小肌肉組合而成。手腕的部分有許多為了運用手指而存在的韌帶與肌腱，所以沒有肌肉。

從掌骨分出各手指的指骨。

轉動

注意關節的位置。指骨與指骨之間的關節會形成指節。

前臂朝身體方向轉動時，尺骨與橈骨會交叉；朝外側轉動時，則是呈現平行的狀態。

※肌肉的位置與外觀，會依據鍛鍊方式或體型不同而改變。本書介紹的，都是繪圖時會畫到的肌肉，其餘的部分則做省略。

力量的表現

用力時

放鬆時

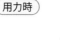

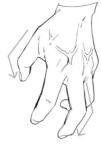

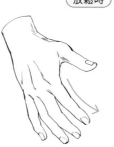

手指用力時，手背也會用力，骨頭會浮起，出現線條。

用力時，手指彎曲的角度呈直線。

放鬆時，手指會成平緩的曲線。

手指微微蜷曲，表現放鬆的感覺。必須注意中指最長、拇指的角度與其他手指不同。

表現手部的接觸

十指交握

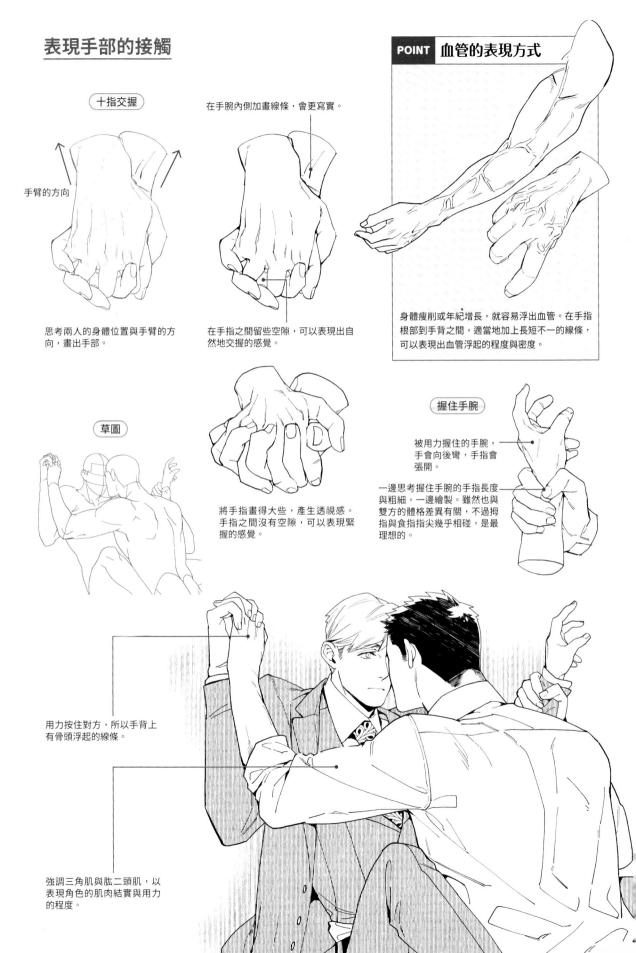

手臂的方向

思考兩人的身體位置與手臂的方向，畫出手部。

在手腕內側加畫線條，會更寫實。

在手指之間留些空隙，可以表現出自然地交握的感覺。

草圖

將手指畫得大些，產生透視感。手指之間沒有空隙，可以表現緊握的感覺。

身體瘦削或年紀增長，就容易浮出血管。在手指根部到手背之間，適當地加上長短不一的線條，可以表現出血管浮起的程度與密度。

握住手腕

被用力握住的手腕，手會向後彎，手指會張開。

一邊思考握住手腕的手指長度與粗細，一邊繪製。雖然也與雙方的體格差異有關，不過拇指與食指指尖幾乎相碰，是最理想的。

用力按住對方，所以手背上有骨頭浮起的線條。

強調三角肌與肱二頭肌，以表現角色的肌肉結實與用力的程度。

胸部、腹部

厚實的胸肌或性感的鎖骨……胸部有許多令人迷戀的部位，而且容易表現體格的不同。讓我們來理解這些不同之處吧！

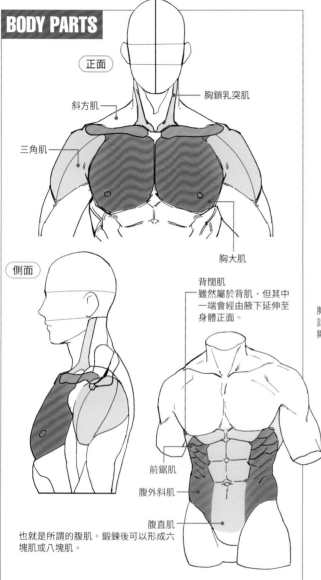

BODY PARTS

正面

斜方肌

三角肌

胸鎖乳突肌

胸大肌

側面

背闊肌
雖然屬於背肌，但其中一端會經由腋下延伸至身體正面。

前鋸肌

腹外斜肌

腹直肌

也就是所謂的腹肌。鍛鍊後可以形成六塊肌或八塊肌。

體格的不同

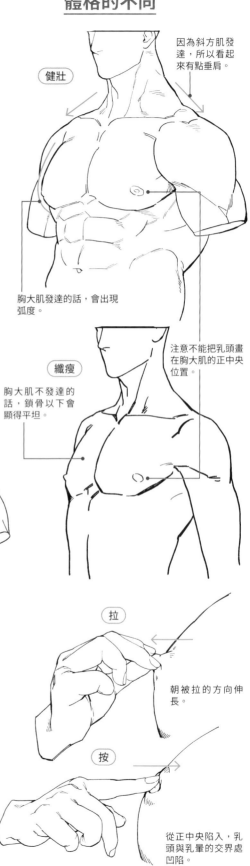

健壯

因為斜方肌發達，所以看起來有點垂肩。

胸大肌發達的話，會出現弧度。

纖瘦

胸大肌不發達的話，鎖骨以下會顯得平坦。

注意不能把乳頭畫在胸大肌的正中央位置。

拉

朝被拉的方向伸長。

按

從正中央陷入，乳頭與乳暈的交界處凹陷。

乳頭

平常

挺立

伏貼在胸部的曲線上。

突起於胸部的曲線上。在乳頭與與乳暈的交界處加上陰影，表現出立體感。

背部、臀部

背部與臀部有許多大塊的肌肉，是容易展現男人味的部位。讓我們來瞭解一下這些部位的肌肉起伏吧！

加上許多肌肉的起伏後，會產生結實的感覺。

BODY PARTS

棘下肌

斜方肌

三角肌

小圓肌

大圓肌

腹外斜肌

臀中肌

背闊肌

豎脊肌

臀大肌

繪製時，要注意肌肉之間的脊椎曲線。

包含胸肌，確實地表現身體的厚度。

整體肌肉圓滑的話，臀部也會圓滑；整體肌肉緊實的話，臀部也會緊實。

草圖

從斜上方俯視的構圖，很適合強調背部的肌肉。

注意脊椎的曲線，畫出背部的弧度。

可以從手臂的粗細看出體格差異。

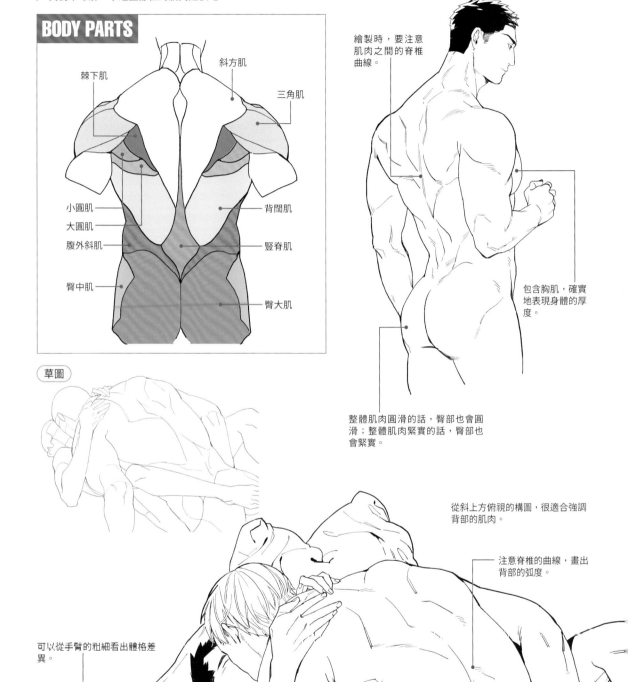

腿部、腳部

畫男性的腿時，必須注意肌肉的輪廓與起伏，以及肌肉之間的線條。除此之外，腳趾的動作與趾尖的用力方式都能表現情感。讓我們來好好理解這部分的構造吧！

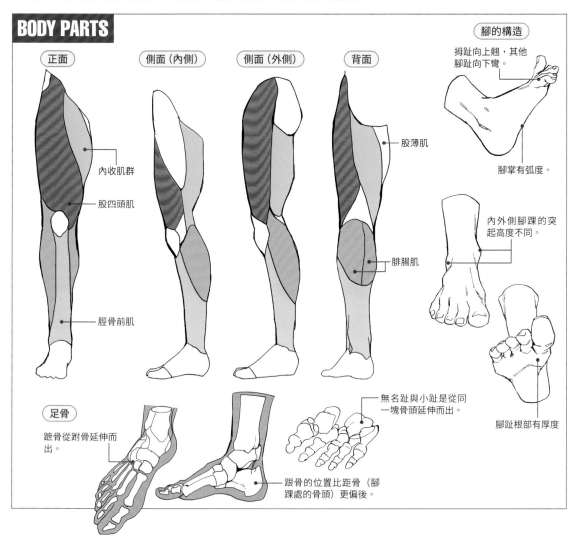

BODY PARTS

正面

側面（內側）

側面（外側）

背面

內收肌群

股四頭肌

脛骨前肌

股薄肌

腓腸肌

腳的構造

拇趾向上翹，其他腳趾向下彎。

腳掌有弧度。

內外側腳踝的突起高度不同。

無名趾與小趾是從同一塊骨頭延伸而出。

腳趾根部有厚度

足骨

蹠骨從跗骨延伸而出。

跟骨的位置比距骨（腳踝處的骨頭）更偏後。

腿部動作

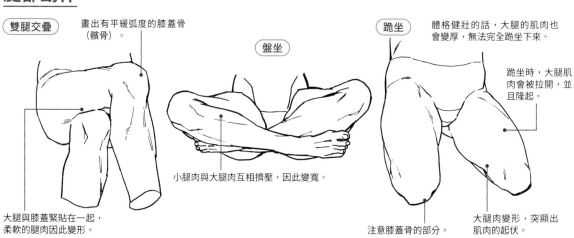

雙腿交疊

畫出有平緩弧度的膝蓋骨（髕骨）。

盤坐

跪坐

體格健壯的話，大腿的肌肉也會變厚，無法完全跪坐下來。

跪坐時，大腿肌肉會被拉開，並且隆起。

大腿與膝蓋緊貼在一起，柔軟的腿肉因此變形。

小腿肉與大腿肉互相擠壓，因此變寬。

注意膝蓋骨的部分。

大腿肉變形，突顯出肌肉的起伏。

表現腿部的接觸

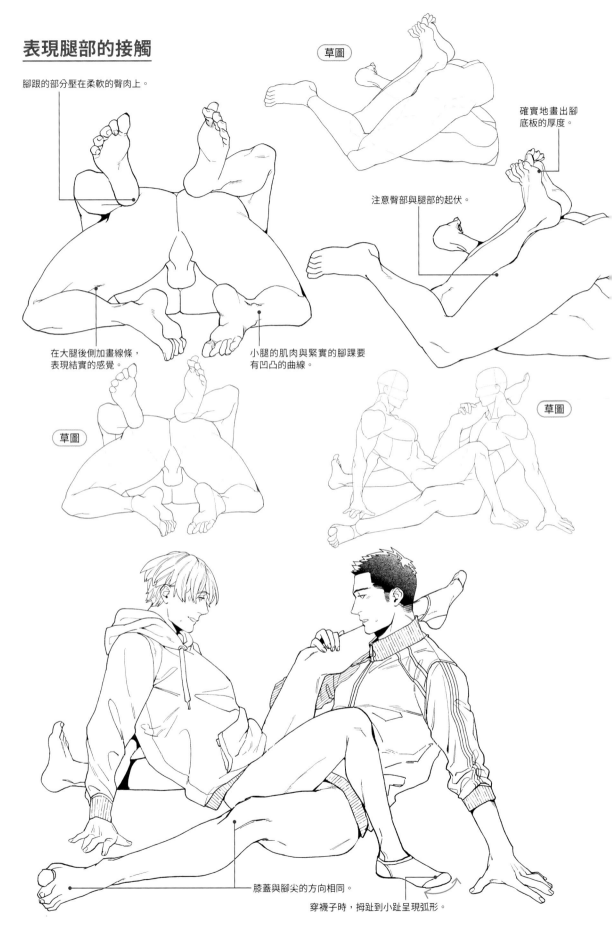

腳跟的部分壓在柔軟的臀肉上。

草圖

確實地畫出腳底板的厚度。

注意臀部與腿部的起伏。

在大腿後側加畫線條，表現結實的感覺。

小腿的肌肉與緊實的腳踝要有凹凸的曲線。

草圖

草圖

膝蓋與腳尖的方向相同。

穿襪子時，拇趾到小趾呈現弧形。

胯部

胯部是畫性愛場景時不可或缺的部位。特別是鼠蹊部周圍，有許多
因肌肉形成的起伏。讓我們來瞭解這些部分吧！

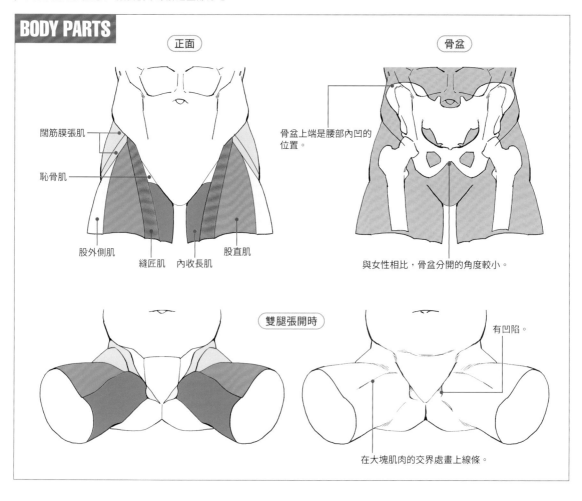

BODY PARTS

正面

閣筋膜張肌

恥骨肌

股外側肌

縫匠肌　內收長肌　股直肌

骨盆

骨盆上端是腰部內凹的
位置。

與女性相比，骨盆分開的角度較小。

雙腿張開時

有凹陷。

在大塊肌肉的交界處畫上線條。

雙腿張開的姿勢

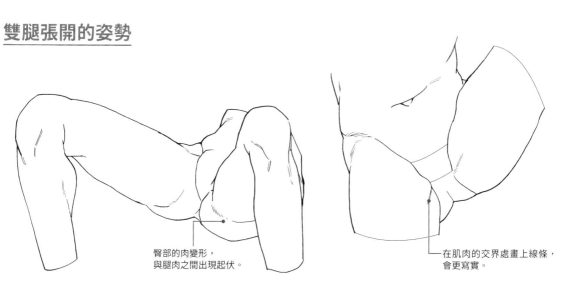

臀部的肉變形，
與腿肉之間出現起伏。

在肌肉的交界處畫上線條，
會更寫實。

陰部

雖然直接描繪陰部的情況不多，但為了畫出寫實感，理解其構造就非常重要。由於與整體姿勢有關，所以要確實掌握陰部的正確位置。

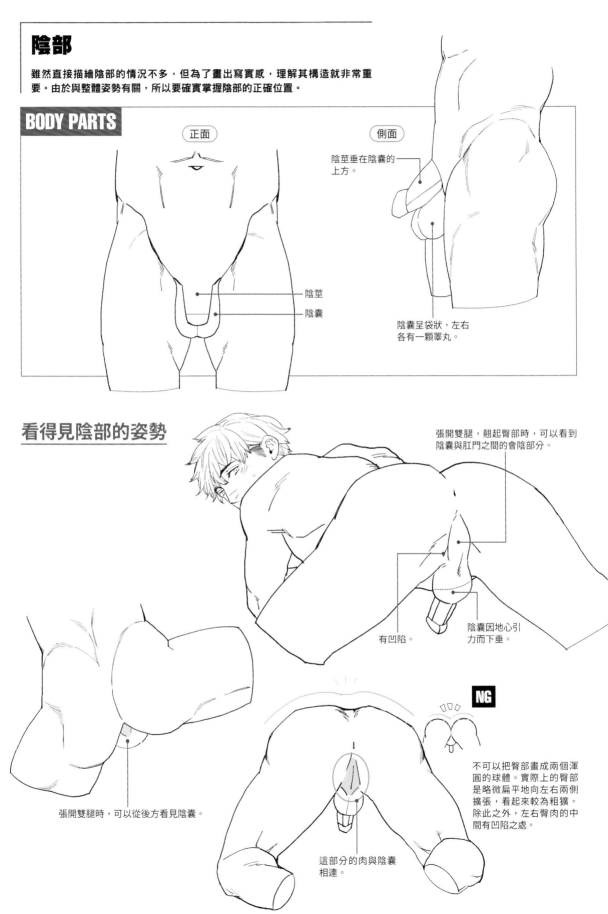

BODY PARTS

正面

側面

陰莖垂在陰囊的上方。

陰莖

陰囊

陰囊呈袋狀，左右各有一顆睾丸。

看得見陰部的姿勢

張開雙腿，翹起臀部時，可以看到陰囊與肛門之間的會陰部分。

有凹陷。

陰囊因地心引力而下垂。

張開雙腿時，可以從後方看見陰囊。

這部分的肉與陰囊相連。

NG

不可以把臀部畫成兩個渾圓的球體。實際上的臀部是略微扁平地向左右兩側擴張，看起來較為粗獷。除此之外，左右臀肉的中間有凹陷之處。

23

體毛

想表現男人味，或是製造反差時會使用的元素。讓我們來看看如何畫出濃密或稀疏的體毛吧！

腿毛

在小腿加上與骨頭平行的直線即可。

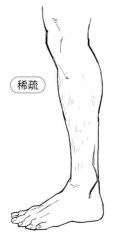 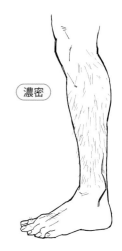

稀疏

濃密

隨機加上短短的直線，看起來就很稀疏。必須留下較大的間隙。

把直線畫的又長又密集，看起來就會顯得濃密。雖然小腿肚也會長毛，但是膝蓋周圍的毛會相對稀疏。

手毛

在手臂加上與骨頭垂直的橫線即可。

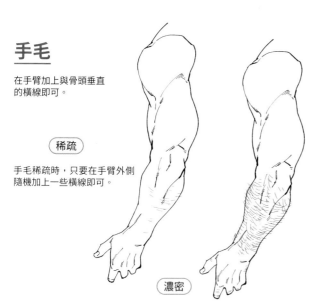

稀疏

手毛稀疏時，只要在手臂外側隨機加上一些橫線即可。

濃密

手毛濃密的話，從手臂內側到外側都會長毛。讓線條交叉，看起來就會顯得濃密。

胸毛

以胸口為中心，向外側生長。

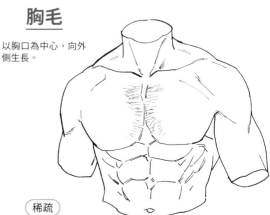

稀疏

胸毛稀疏的話，只要在胸口附近加上一些細細的短線即可。

腋毛

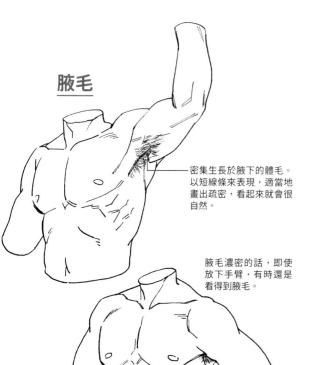

密集生長於腋下的體毛。以短線條來表現，適當地畫出疏密，看起來就會很自然。

腋毛濃密的話，即使放下手臂，有時還是看得到腋毛。

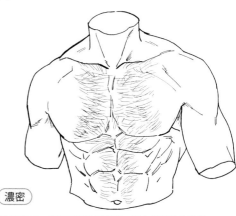

濃密

濃密的胸毛，會延伸到肚臍附近。以大量交錯的長線條來表現濃密感，特別是胸口的部位。

陰毛

在容易生長體毛與不容易生長體毛的部分加上濃淡有致的線條，會更寫實。

稀疏

濃密

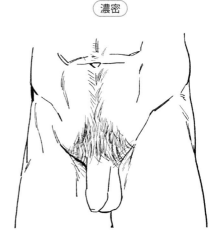

陰毛稀疏時，在陰莖上方隨機加上一些橫線即可。

以又粗又長的線條來表現濃密感。線條的覆蓋範圍大，與腹部的體毛相連，可以表現體毛之多。

草圖

一邊思考哪些部分會生長體毛，一邊繪製。

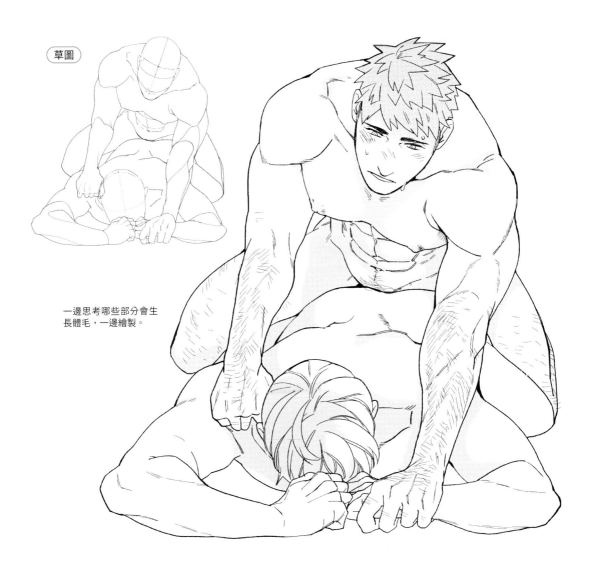

2-2 畫出各種角度的臉

繪製性愛場景時，必須畫各種角度的臉。讓我們來瞭解俯視與仰視的基礎知識，自由地畫出各種角度的臉吧！

仰視與俯視

仰視與俯視時，臉部的呈現方式大不相同，以正面的臉部為基準，來比較一下俯視與仰視有何不同之處吧！

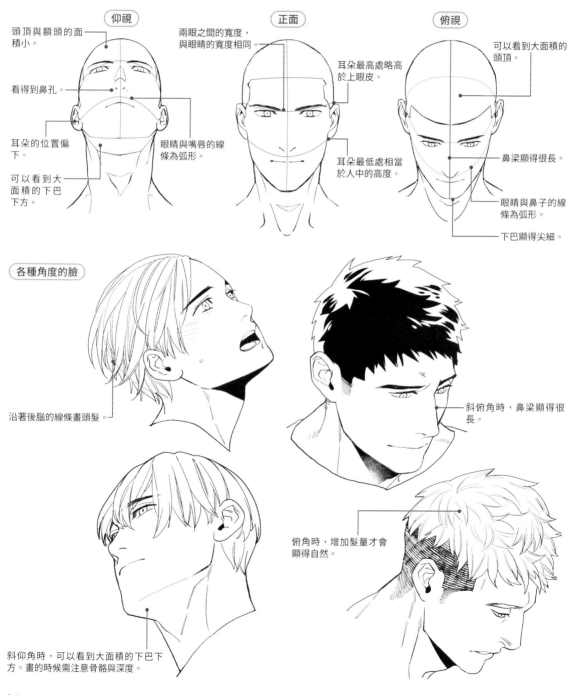

仰視

頭頂與額頭的面積小。

看得到鼻孔。

耳朵的位置偏下。

可以看到大面積的下巴下方。

正面

兩眼之間的寬度，與眼睛的寬度相同。

耳朵最高處略高於上眼皮。

眼睛與嘴唇的線條為弧形。

耳朵最低處相當於人中的高度。

俯視

可以看到大面積的頭頂。

鼻梁顯得很長。

眼睛與鼻子的線條為弧形。

下巴顯得尖細。

各種角度的臉

沿著後腦的線條畫頭髮。

斜俯角時，鼻梁顯得很長。

俯角時，增加髮量才會顯得自然。

斜仰角時，可以看到大面積的下巴下方。畫的時候需注意骨骼與深度。

26

喉結、頸部

畫各種角度的臉時，需注意喉結與頸部的表現。特別是引人注目的胸鎖乳突肌，讓我們來學習如何把它畫的很性感吧！

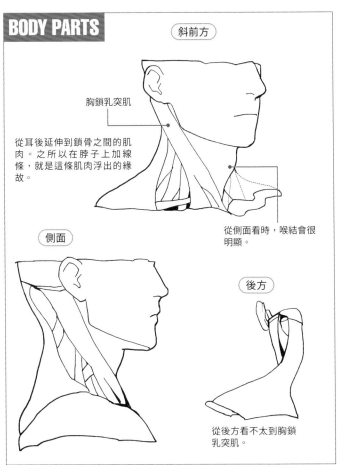

斜前方

胸鎖乳突肌

從耳後延伸到鎖骨之間的肌肉。之所以在脖子上加線條，就是這條肌肉浮出的緣故。

從側面看時，喉結會很明顯。

側面

後方

從後方看不太到胸鎖乳突肌。

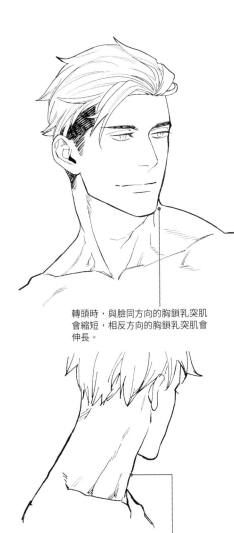

轉頭時，與臉同方向的胸鎖乳突肌會縮短，相反方向的胸鎖乳突肌會伸長。

即使在轉頭時，胸鎖乳突肌也是連接在耳後與鎖骨之間。繪製時要注意這點。

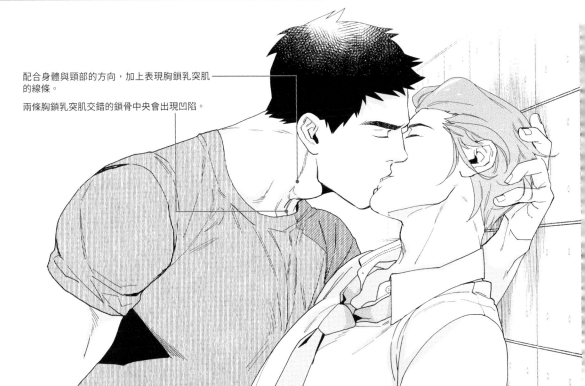

配合身體與頸部的方向，加上表現胸鎖乳突肌的線條。

兩條胸鎖乳突肌交錯的鎖骨中央會出現凹陷。

各種表情

交錯著各種情感的性愛場景中，人物的表情是非常重要的元素。讓我們畫出能確實表現角色個性與情感的表情吧！

運動員型

清爽的好青年。個性開朗，對喜歡的人很能逆來順受。

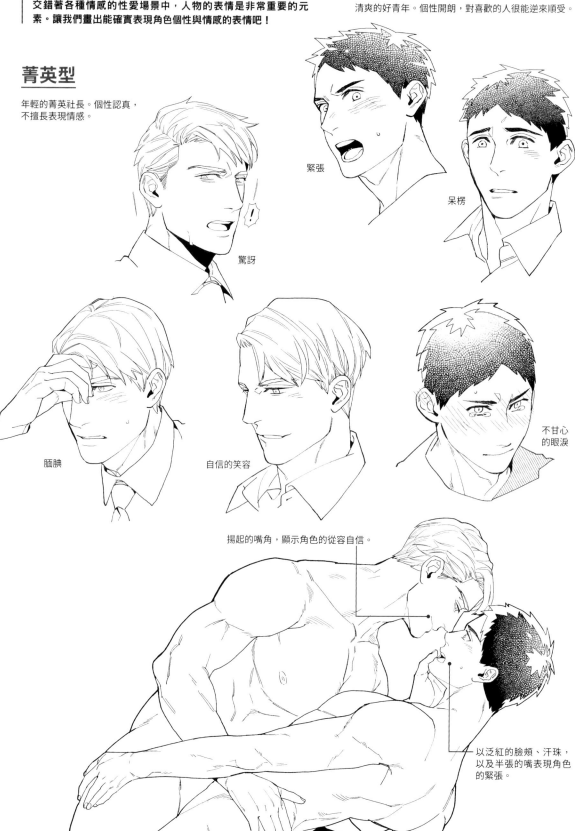

緊張

呆楞

菁英型

年輕的菁英社長。個性認真，不擅長表現情感。

驚訝

腼腆

自信的笑容

不甘心的眼淚

揚起的嘴角，顯示角色的從容自信。

以泛紅的臉頰、汗珠，以及半張的嘴表現角色的緊張。

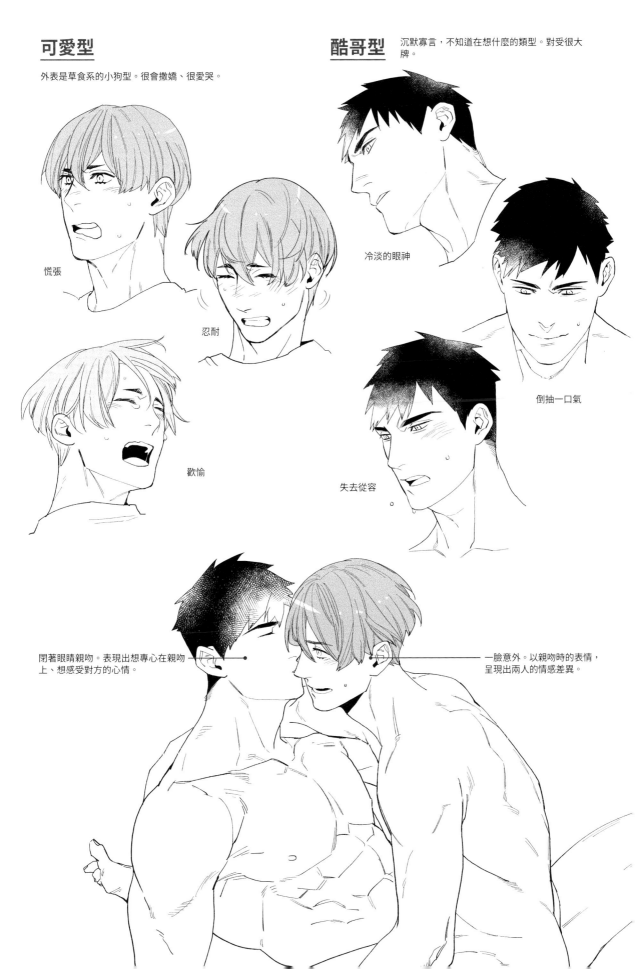

可愛型

外表是草食系的小狗型。很會撒嬌、很愛哭。

慌張

忍耐

歡愉

酷哥型

沉默寡言,不知道在想什麼的類型。對受很大牌。

冷淡的眼神

倒抽一口氣

失去從容

閉著眼睛親吻。表現出想專心在親吻上、想感受對方的心情。

一臉意外。以親吻時的表情,呈現出兩人的情感差異。

頭髮

頭髮能表現角色的個性，在性愛場景中，也是重要的元素。把頭部分成幾個區塊來思考的話，就可以理解頭髮的走向，畫出有立體感。

BODY PARTS 分成區塊來思考

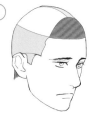

斜前方

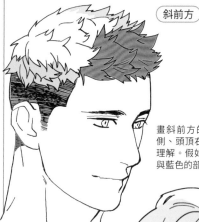

畫斜前方的臉時，把頭部分成瀏海、頭頂左側、頭頂右側、兩側、頸後五個區塊，就很好理解。假如頭髮沒有分邊，可以把頭頂（黃色與藍色的部分）合併成一塊來思考。

髮絲的走向

後方

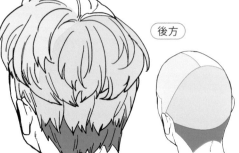

畫後方時，把頭部分成頭頂～左側、頭頂～右側，後腦、頸後四個部分，就很簡單易懂了。

動作與髮型的變化

低頭

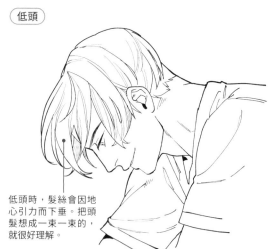

低頭時，髮絲會因地心引力而下垂。把頭髮想成一束一束的，就很好理解。

撥頭髮

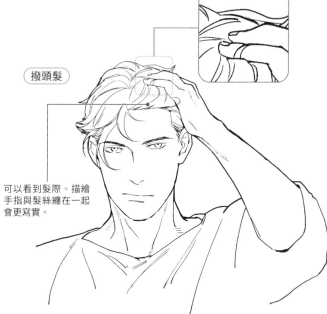

可以看到髮際。描繪手指與髮絲纏在一起會更寫實。

髮型的變化

梳理整齊、睡到亂翹……配合情境改變髮型，可以表現角色的
反差。

| | 上班 | 假日 | 濕淋淋的頭髮 |

短髮

有鬢角、兩邊推高的髮型。頭頂部分增加髮量，表現潮的感覺。必須注意頭髮是順著髮旋方向生長。

睡翹的頭髮。髮絲朝四面八方亂翹，給人沒有防備的感覺。

頭頂的髮絲平坦地貼在頭上，瀏海因水分而拉直，蓋住眼睛。

大波浪捲

大波浪捲的中長髮向後梳，頭頂的頭髮增量。讓瀏海從眼尾垂下，看起來會很性感。

活用柔軟髮質的自然髮型。注意讓頭髮從分邊處朝左右垂下。

捲髮在沾到水後會拉直，不像原本那樣蓬鬆。翹起的髮尾掛著水珠，髮束變得明顯。

油頭

頭髮整個向後梳平，看起來一板一眼。修剪整齊的鬢角不但有男人味，也給人乾淨的感覺。

把頭髮放下後，感覺變得截然不同。自然下垂的兩側瀏海，與工作時的模樣有巨大反差。

濕濕的瀏海貼在臉上，或是沾著水珠。只要注意光澤與髮束，就能表現黑髮濕濕的感覺。

2-3 畫出各式各樣的人物

把角色的身體畫得很有魅力，是繪製性愛場景時的要務。讓我們來好好認識一下年齡與肌肉的多寡對體格造成的影響吧！

肌肉的多寡與體格的差異

肌肉的多寡會影響體格。在這裡以「纖瘦」、「普通」、「健壯」三種體型來做比較。

比較全身

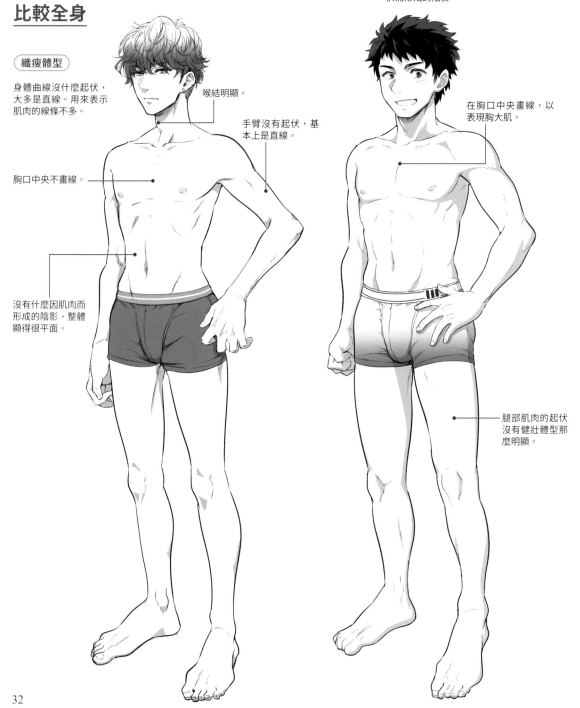

一般體型

表示肌肉的線條較多，身上有因肌肉起伏而形成的陰影。

纖瘦體型

身體曲線沒什麼起伏，大多是直線。用來表示肌肉的線條不多。

喉結明顯。

手臂沒有起伏，基本上是直線。

胸口中央不畫線。

在胸口中央畫線，以表現胸大肌。

沒有什麼因肌肉而形成的陰影，整體顯得很平面。

腿部肌肉的起伏沒有健壯體型那麼明顯。

比較手臂

纖瘦體型　肌肉沒什麼隆起，輪廓為直線，感覺很平滑。

一般體型　肩膀、上臂、前臂三個部位都有因肌肉隆起而形成的陰影。

健壯體型　整體有許多凹凸起伏。肌肉形成的影子面積也大。

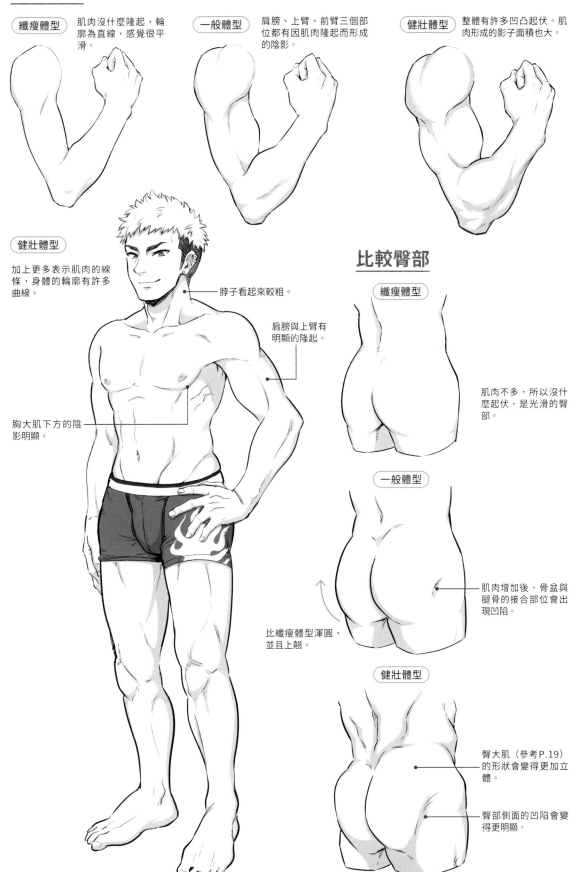

健壯體型

加上更多表示肌肉的線條，身體的輪廓有許多曲線。

脖子看起來較粗。

肩膀與上臂有明顯的隆起。

胸大肌下方的陰影明顯。

比較臀部

纖瘦體型

肌肉不多，所以沒什麼起伏，是光滑的臀部。

一般體型

比纖瘦體型渾圓，並且上翹。

肌肉增加後，骨盆與腿骨的接合部位會出現凹陷。

健壯體型

臀大肌（參考P.19）的形狀會變得更加立體。

臀部側面的凹陷會變得更明顯。

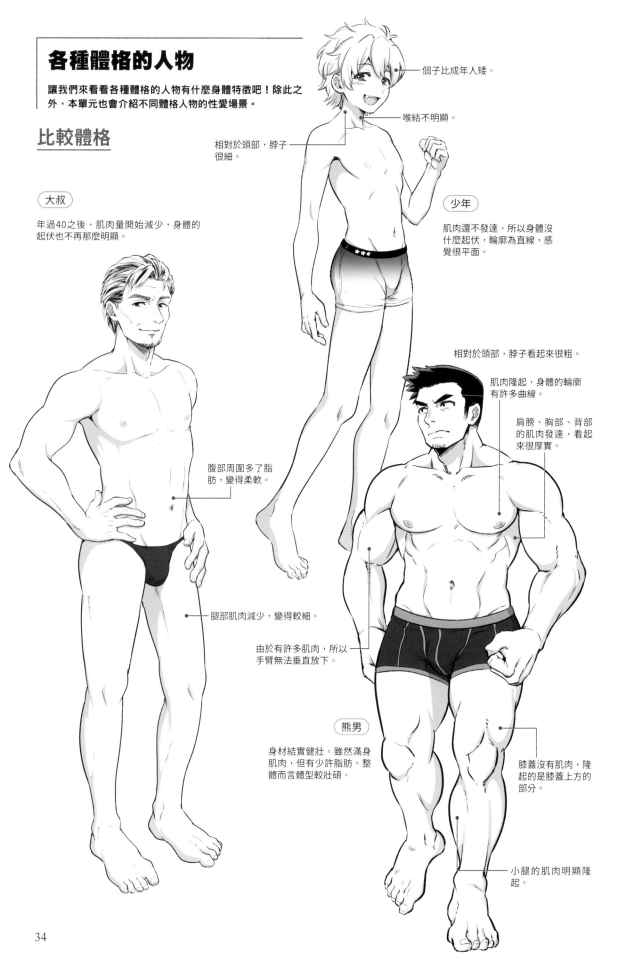

各種體格的人物

讓我們來看看各種體格的人物有什麼身體特徵吧！除此之外，本單元也會介紹不同體格人物的性愛場景。

比較體格

個子比成年人矮。

喉結不明顯。

相對於頭部，脖子很細。

大叔

年過40之後，肌肉量開始減少，身體的起伏也不再那麼明顯。

少年

肌肉還不發達，所以身體沒什麼起伏，輪廓為直線，感覺很平面。

腹部周圍多了脂肪，變得柔軟。

相對於頭部，脖子看起來很粗。

肌肉隆起，身體的輪廓有許多曲線。

肩膀、胸部、背部的肌肉發達，看起來很厚實。

腿部肌肉減少，變得較細。

由於有許多肌肉，所以手臂無法垂直放下。

熊男

身材結實健壯。雖然滿身肌肉，但有少許脂肪。整體而言體型較壯碩。

膝蓋沒有肌肉，隆起的是膝蓋上方的部分。

小腿的肌肉明顯隆起。

不同體格人物的性愛場景

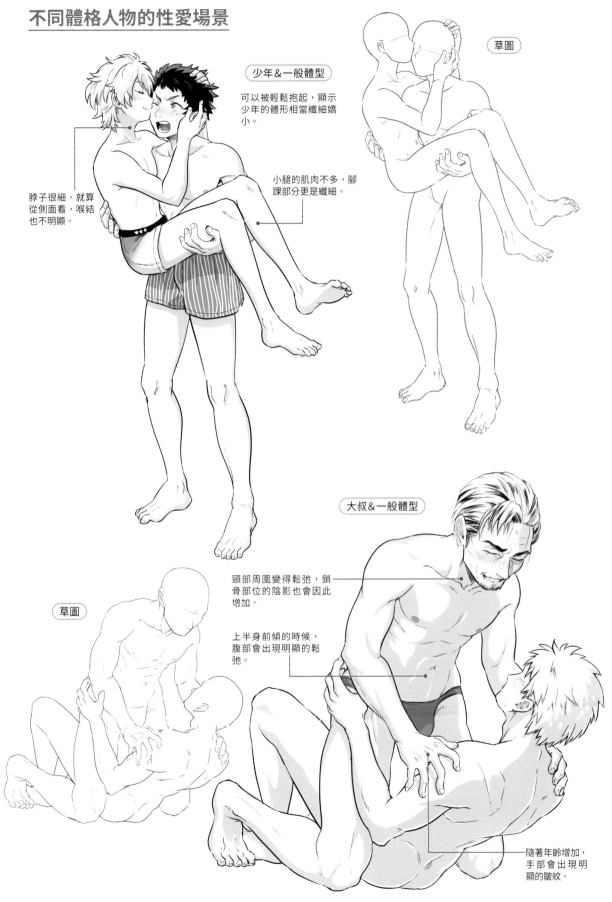

少年&一般體型

可以被輕鬆抱起,顯示少年的體形相當纖細嬌小。

草圖

脖子很細,就算從側面看,喉結也不明顯。

小腿的肌肉不多,腳踝部分更是纖細。

大叔&一般體型

頸部周圍變得鬆弛,鎖骨部位的陰影也會因此增加。

上半身前傾的時候,腹部會出現明顯的鬆弛。

草圖

隨著年齡增加,手部會出現明顯的皺紋。

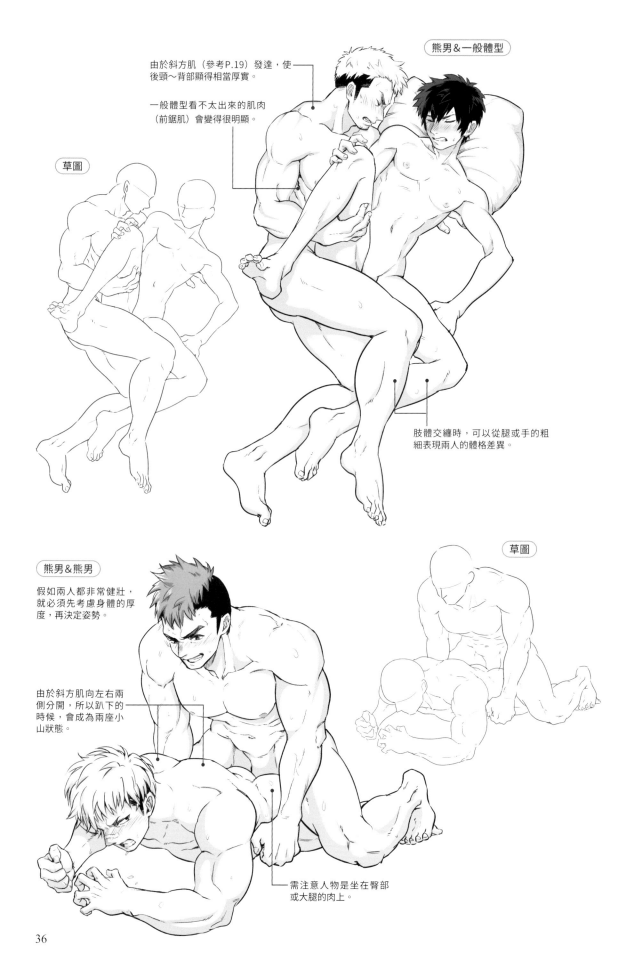

由於斜方肌（參考P.19）發達，使
後頸～背部顯得相當厚實。

一般體型看不太出來的肌肉
（前鋸肌）會變得很明顯。

熊男&一般體型

草圖

肢體交纏時，可以從腿或手的粗
細表現兩人的體格差異。

草圖

熊男&熊男

假如兩人都非常健壯，
就必須先考慮身體的厚
度，再決定姿勢。

由於斜方肌向左右兩
側分開，所以趴下的
時候，會成為兩座小
山狀態。

需注意人物是坐在臀部
或大腿的肉上。

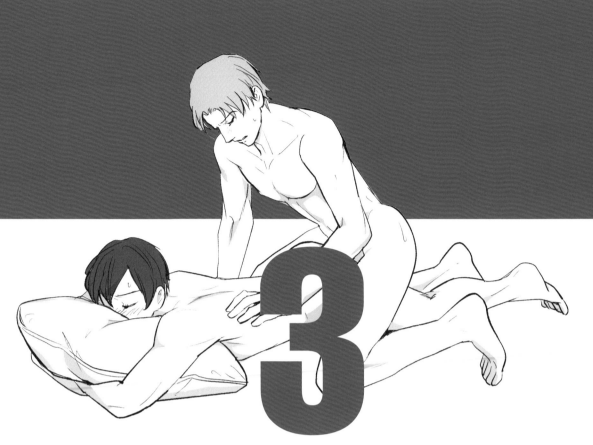

—— Part3 ——

如何畫出不同情境的
性愛場景

終於要開始畫性愛場景了。接吻、推倒、插入⋯⋯本章會以圖例來
說明描繪各種情境的性愛場景時的重點。活用在Part 1與Part 2學
到的知識，配合角色與故事，決定以什麼樣的姿勢、角度畫圖吧！

3-1 接吻的表現方式

在各種情境中都有可能出現的接吻，是畫BL時極為重要的項目。一邊注意臉的角度與貼合度，一邊畫出能傳達角色情感的吻吧！

各式各樣的接吻

從嘴唇輕碰到深深的舌吻，練習畫出各式各樣的吻吧！
注意臉的角度與距離之間的微妙差異。

輕吻

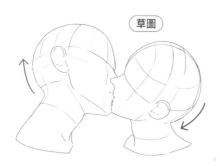

草圖

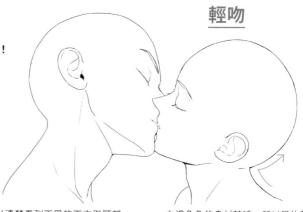

接吻時，兩人的臉一定會朝相反方向傾斜。以本圖為例，左邊角色因歪頭而呈俯視的角度；右邊角色則因歪頭而呈仰視的角度。

可以清楚看到下巴的下方與頸部。一邊注意臉的立體感，一邊繪製。加上表示胸鎖乳突肌的線條，會變得很性感。

右邊角色的身材較矮，所以是抬起頭，頸部與後腦的角度很銳利。

深吻

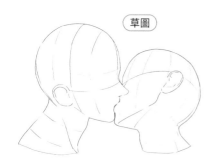

草圖

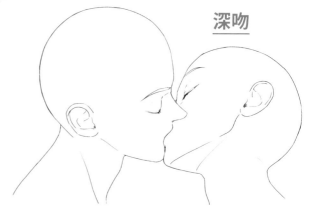

吻的程度越深，兩人的頭的傾斜角度越大。臉與臉交疊的部分變多，貼合度也變高。

左邊角色是鼻子在前，右邊角色則是下巴在前。貼合度高時，需注意兩人五官的前後關係。

POINT 舌頭的表現方式

不只接吻，性愛場景中經常出現的舌頭，會因使力的程度而有各種變形。

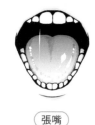

張嘴

嘴巴大大張開時，舌頭會沿著下巴內側，朝左右兩旁平貼。

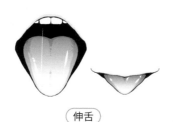

伸舌

舌頭使力時，舌尖會變尖細。注意舌頭的長度。

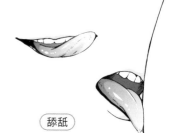

舔舐

舔舐物體時，舌頭前端會因施力而變尖。畫出舌底或側面的話，可以增加立體感。

舌吻

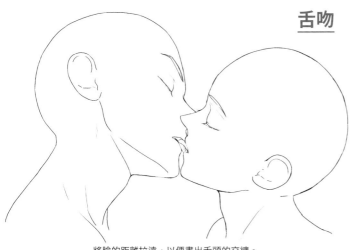

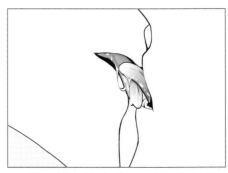

自然地表現臉的傾斜與舌頭的角度。在舌頭加上因唾液而產生的光澤，或是拉出絲線的話，就能產生情慾感。

將臉的距離拉遠，以便畫出舌頭的交纏。

拉出絲線的吻

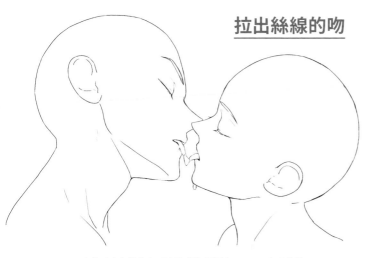

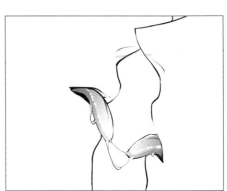

畫銀絲時，有粗有細的話，會更寫實。在舌頭加上光澤，可以產生濕潤的感覺。

兩人的舌尖上掛著由唾液連成的「銀絲」。可以表現出激烈的吻。

含住嘴唇

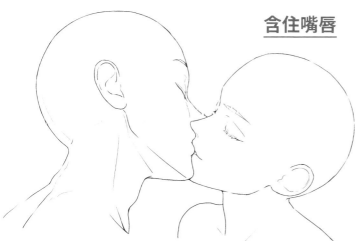

嘴唇碰觸的部分加上陰影、稍微露出口腔內部，製造出深度，感覺會更寫實。重點在於表現出嘴唇的柔軟。

左邊角色含住右邊角色的上唇。需注意與嘴對嘴接吻時的位置有所不同。

接吻時的姿勢

接吻時的姿勢有各種變化。思考兩人的體格差異或距離，畫出充滿魅力的接吻場景吧！

拉過來親吻

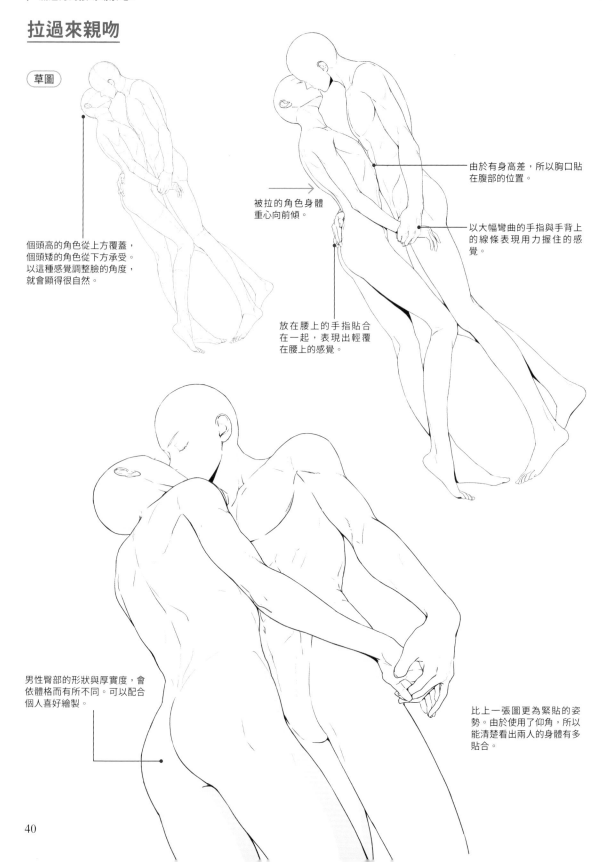

草圖

被拉的角色身體重心向前傾。

個頭高的角色從上方覆蓋，個頭矮的角色從下方承受。以這種感覺調整臉的角度，就會顯得很自然。

由於有身高差，所以胸口貼在腹部的位置。

以大幅彎曲的手指與手背上的線條表現用力握住的感覺。

放在腰上的手指貼合在一起，表現出輕覆在腰上的感覺。

男性臀部的形狀與厚實度，會依體格而有所不同。可以配合個人喜好繪製。

比上一張圖更為緊貼的姿勢。由於使用了仰角，所以能清楚看出兩人的身體有多貼合。

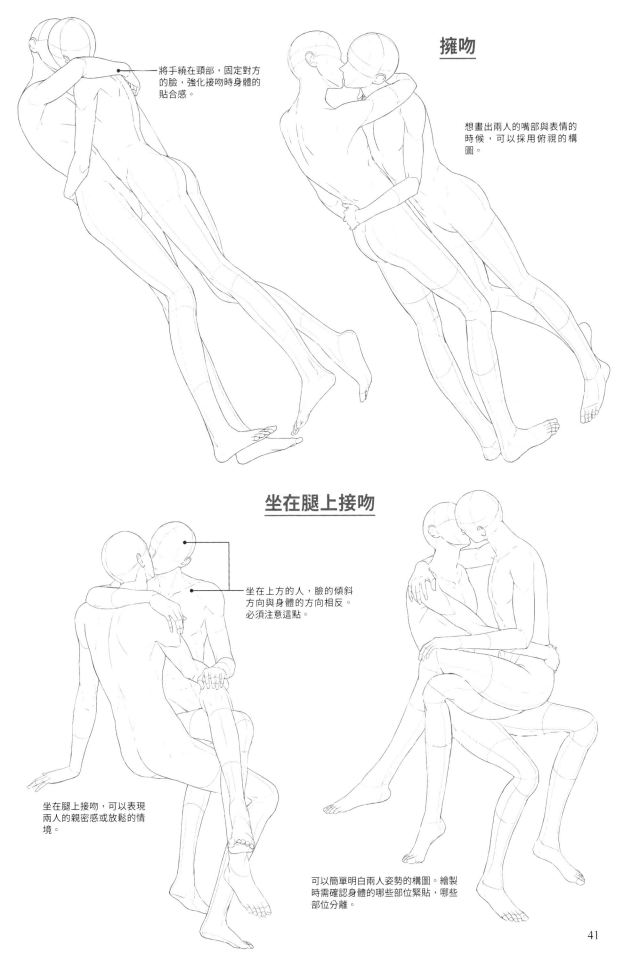

將手繞在頸部，固定對方的臉，強化接吻時身體的貼合感。

擁吻

想畫出兩人的嘴部與表情的時候，可以採用俯視的構圖。

坐在腿上接吻

坐在上方的人，臉的傾斜方向與身體的方向相反。必須注意這點。

坐在腿上接吻，可以表現兩人的親密感或放鬆的情境。

可以簡單明白兩人姿勢的構圖。繪製時需確認身體的哪些部位緊貼，哪些部位分離。

3-2 性行為前的各種動作

推倒和被推倒之類瞬間的動作、使用手或嘴進行前戲……等等，讓我們來看看如何以各種動作為
性愛場景升溫吧！

逼近

單方面地把對方逼到無處可逃。畫出兩人的距離與緊張感。

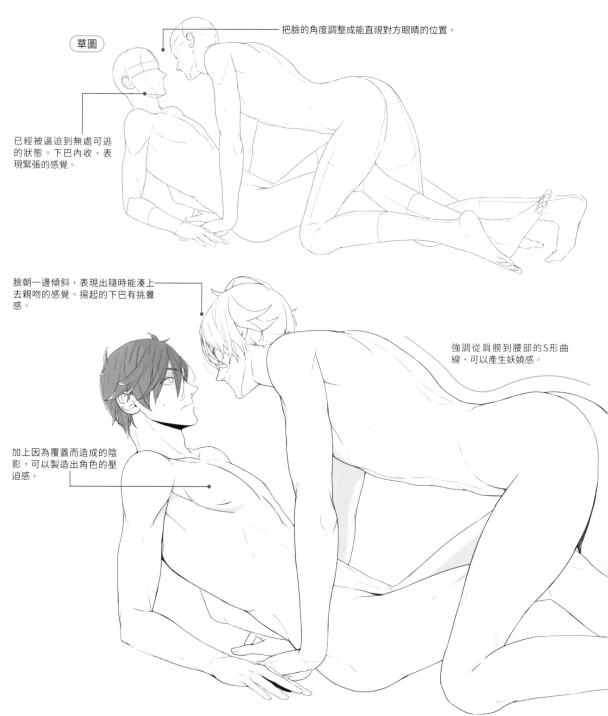

草圖

把臉的角度調整成能直視對方眼睛的位置。

已經被逼迫到無處可逃
的狀態。下巴內收，表
現緊張的感覺。

臉朝一邊傾斜，表現出隨時能湊上
去親吻的感覺。揚起的下巴有挑釁
感。

強調從肩膀到腰部的S形曲
線，可以產生妖嬈感。

加上因為覆蓋而造成的陰
影，可以製造出角色的壓
迫感。

推倒、被推倒

描繪推倒和被推倒的場景時，必須畫出力量感與速度感。

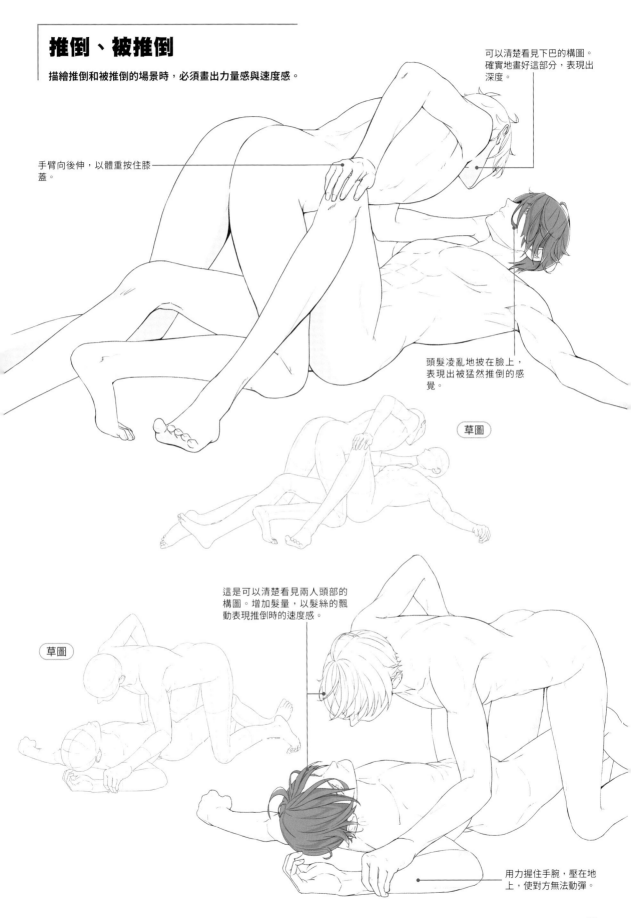

可以清楚看見下巴的構圖。
確實地畫好這部分，表現出
深度。

手臂向後伸，以體重按住膝蓋。

頭髮凌亂地披在臉上，表現出被猛然推倒的感覺。

草圖

這是可以清楚看見兩人頭部的構圖。增加髮量，以髮絲的飄動表現推倒時的速度感。

草圖

用力握住手腕，壓在地上，使對方無法動彈。

43

前戲

前戲有各種變化。畫出以手指或舌頭刺激敏感部位時的纖細動作吧！

以手進行前戲

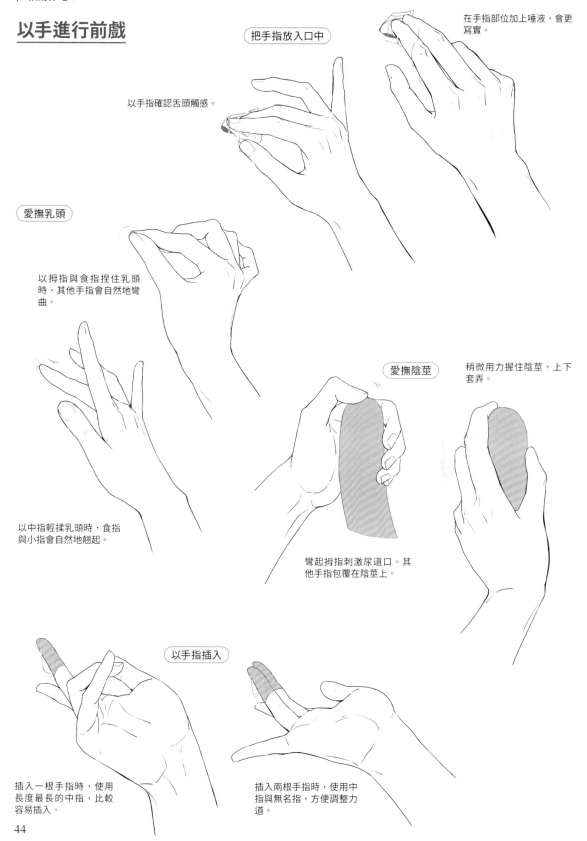

把手指放入口中

在手指部位加上唾液，會更寫實。

以手指確認舌頭觸感。

愛撫乳頭

以拇指與食指捏住乳頭時，其他手指會自然地彎曲。

以中指輕揉乳頭時，食指與小指會自然地翹起。

愛撫陰莖

稍微用力握住陰莖，上下套弄。

彎起拇指刺激尿道口。其他手指包覆在陰莖上。

以手指插入

插入一根手指時，使用長度最長的中指，比較容易插入。

插入兩根手指時，使用中指與無名指，方便調整力道。

以口、舌進行前戲

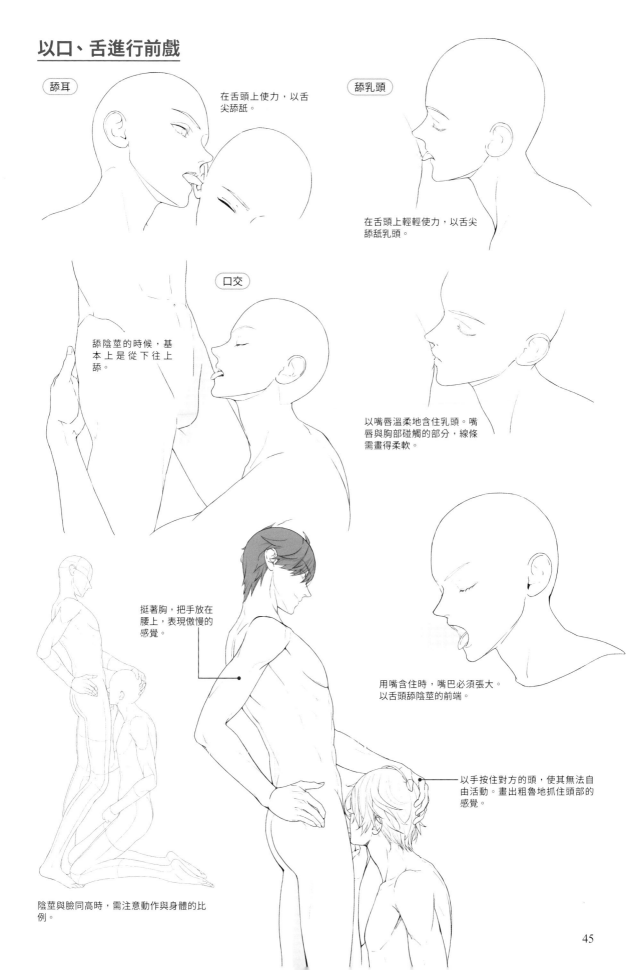

舔耳

在舌頭上使力，以舌尖舔舐。

舔乳頭

在舌頭上輕輕使力，以舌尖舔舐乳頭。

口交

舔陰莖的時候，基本上是從下往上舔。

以嘴唇溫柔地含住乳頭。嘴唇與胸部碰觸的部分，線條需畫得柔軟。

挺著胸，把手放在腰上，表現傲慢的感覺。

用嘴含住時，嘴巴必須張大。以舌頭舔陰莖的前端。

以手按住對方的頭，使其無法自由活動。畫出粗魯地抓住頭部的感覺。

陰莖與臉同高時，需注意動作與身體的比例。

3-3 性交的表現方式

讓我們來看看插入時的體位變化吧！插入時，受與攻的身體是什麼樣子呢？一邊思考想表現的部位，一邊繪製。

正常體位的畫法

受仰躺在下方，攻覆蓋在上方的正常體位。繪製時需仔細確認結合處的位置與腰的角度。

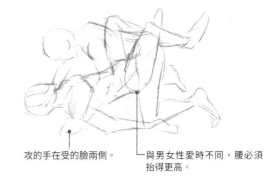

攻的手在受的臉兩側。

與男女性愛時不同，腰必須抬得更高。

1 畫出大致的動作

大致畫出受與攻的姿勢後，將兩人重疊在一起。先畫出一人的身體，決定好結合部位後，調整另一人的姿勢，加以配合。

思考兩人的臉部方向，調整鼻梁與下巴的線條。

肩膀因支撐體重而聳起，腰部下凹，臀部翹起。

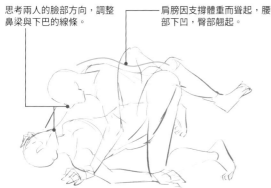

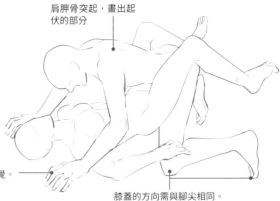

肩胛骨突起，畫出起伏的部分

2 整理大致的線條

把兩人的身體線條整理得更自然。確定攻背部到臀部的曲線，使身體的起伏變得更明顯。

手指張開，表現出支撐體重的感覺。

膝蓋的方向需與腳尖相同。

3 畫出草圖

繼續整理線條，畫出草圖。決定腳尖的方向或手指、腳趾的施力等細節。依據肌肉與骨骼，畫出身上的起伏。

髮絲的狀態會依據臉的方向，以及是否碰到地面而有所變化。

草圖時被遮住的手，改成放在攻的腿上。

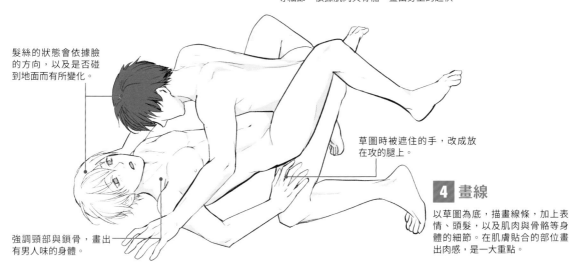

4 畫線

以草圖為底，描畫線條，加上表情、頭髮，以及肌肉與骨骼等身體的細節。在肌膚貼合的部位畫出肉感，是一大重點。

強調頸部與鎖骨，畫出有男人味的身體。

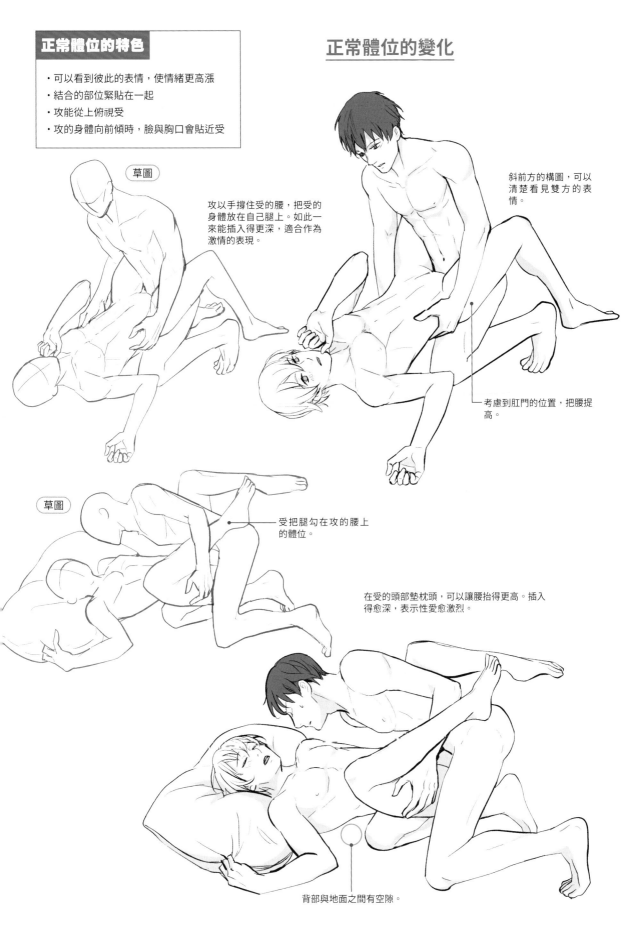

正常體位的特色

- 可以看到彼此的表情，使情緒更高漲
- 結合的部位緊貼在一起
- 攻能從上俯視受
- 攻的身體向前傾時，臉與胸口會貼近受

草圖

攻以手撐住受的腰，把受的身體放在自己腿上。如此一來能插入得更深，適合作為激情的表現。

斜前方的構圖，可以清楚看見雙方的表情。

考慮到肛門的位置，把腰提高。

草圖

受把腿勾在攻的腰上的體位。

在受的頭部墊枕頭，可以讓腰抬得更高。插入得愈深，表示性愛愈激烈。

背部與地面之間有空隙。

47

對坐式體位

受坐在攻身上，兩人面對面相擁似地結合。由於身體緊貼在一起，所以很適合作為表現愛情的體位。

對坐式體位的特色

- 身體貼合的部位大
- 可以清楚看見對方的表情，方便創造各種情境
- 臉與臉的距離近，可以清楚聽見喘氣與呻吟聲
- 受能摟住攻的頸部
- 由於受需要主動，所以容易表現嬌羞的感覺
- 方便接吻

分解後……

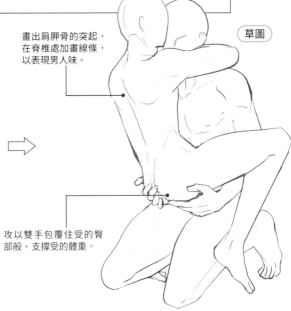

草圖

畫出肩胛骨的突起，在脊椎處加畫線條，以表現男人味。

攻以雙手包覆住受的臀部般，支撐受的體重。

對坐式體位的變化

決定要展現哪個角色的表情。

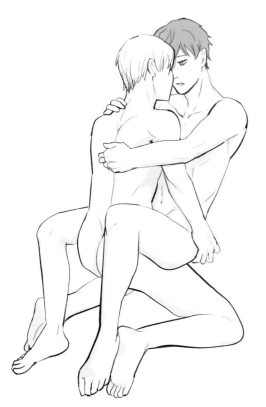

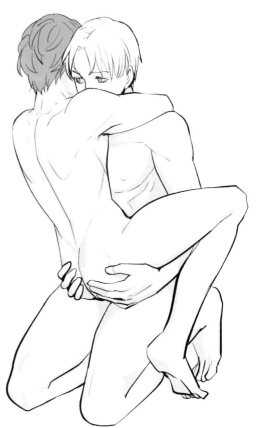

騎乘式體位

受跨坐在攻身上的騎乘式體位。仔細確認結合的部位，畫出兩人的身體。

分解後……

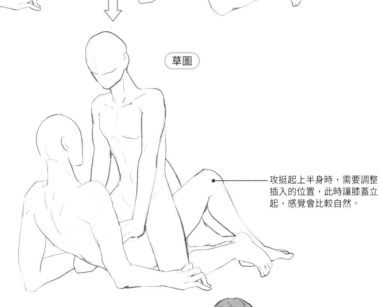

草圖

攻挺起上半身時，需要調整插入的位置，此時讓膝蓋立起，感覺會比較自然。

不同角度

強調受的背部，或表現攻感受歡愉的構圖。

49

後背式體位

受的手腳撐在地上，攻從後方插入的體位。從背後衝撞的視覺效果很刺激，可以創造各種情境。

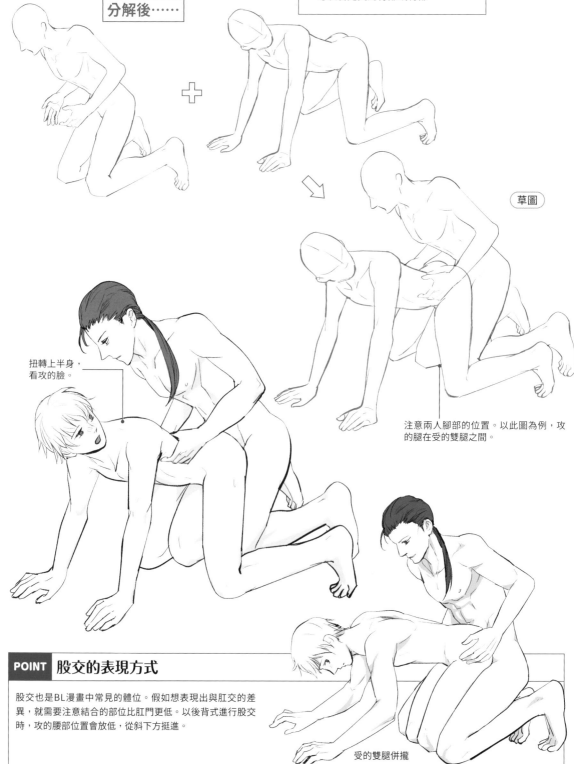

分解後……

草圖

扭轉上半身，看攻的臉。

注意兩人腳部的位置。以此圖為例，攻的腿在受的雙腿之間。

POINT 股交的表現方式

股交也是BL漫畫中常見的體位。假如想表現出與肛交的差異，就需要注意結合的部位比肛門更低。以後背式進行股交時，攻的腰部位置會放低，從斜下方挺進。

受的雙腿併攏

側進式體位

讓受側躺在前方，從後面插入的體位。因為能躺著抱住對方，所以是容易製造甜蜜感的體位。

側進式體位的特色

・兩人都是側躺，攻的負擔較輕
・容易轉換成正常體位或後背式體位
・攻能從後方抱緊受
・臉的距離近，方便說話
・身體貼合的面積大

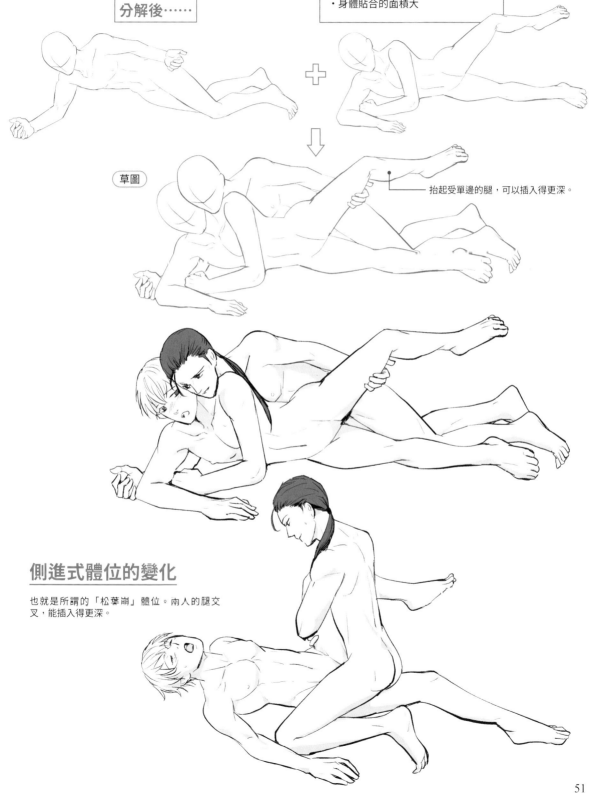

分解後……

草圖

抬起受單邊的腿，可以插入得更深。

側進式體位的變化

也就是所謂的「松葉崩」體位。兩人的腿交叉，能插入得更深。

睡背式體位

受趴著，攻跨騎在上方插入的體位。看起來就像攻從上方壓制受，可以畫出有刺激感的性愛。

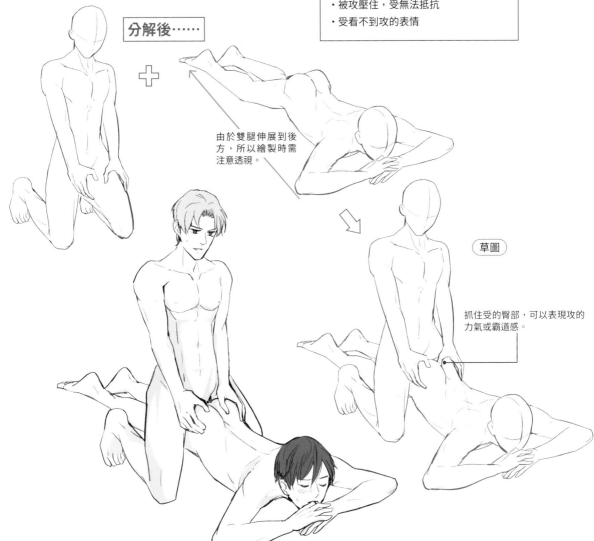

分解後……

由於雙腿伸展到後方，所以繪製時需注意透視。

草圖

抓住受的臀部，可以表現攻的力氣或霸道感。

睡背式體位的變化

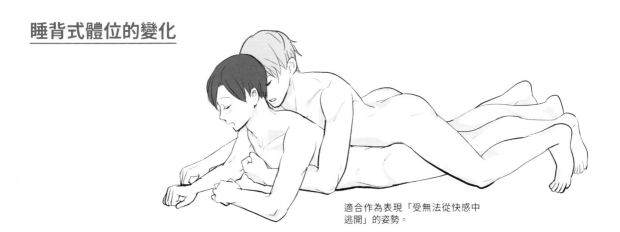

適合作為表現「受無法從快感中逃開」的姿勢。

高潮的表現方式

光靠前面介紹的體位，難以表現「高潮」。必須在姿勢或
表情上下工夫，才能使讀者簡單明白角色的快感。

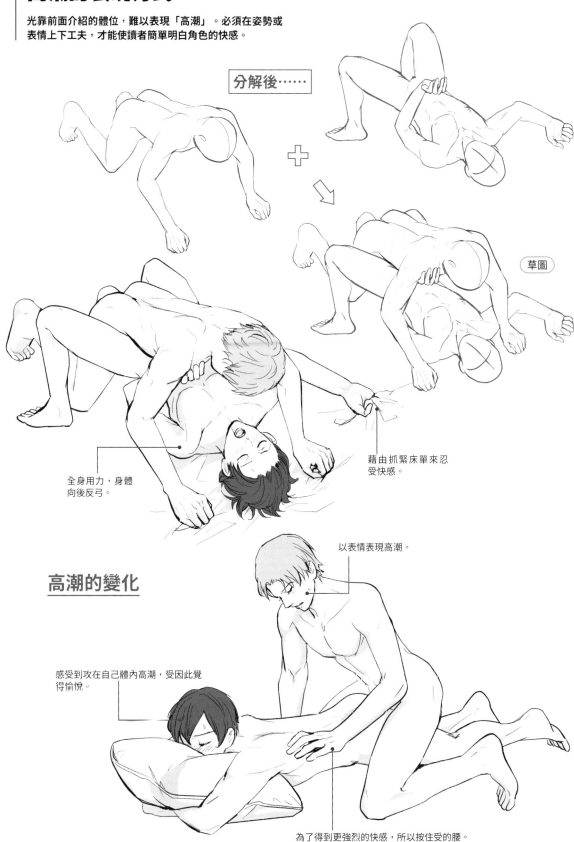

分解後⋯⋯

＋

草圖

全身用力，身體
向後反弓。

藉由抓緊床單來忍
受快感。

高潮的變化

以表情表現高潮。

感受到攻在自己體內高潮，受因此覺
得愉悅。

為了得到更強烈的快感，所以按住受的腰。

3-4 各式各樣的性愛場景

就算體位相同，依據CP或情境不同，性愛場景的表現方式也不一樣。本單元將以不同角度介紹三種性愛場景。

強硬的性愛場景

攻（藍線的角色）侵犯受（紅線的角色）的場面。由於兩人都是男性，所以重點在於表現「力量」。

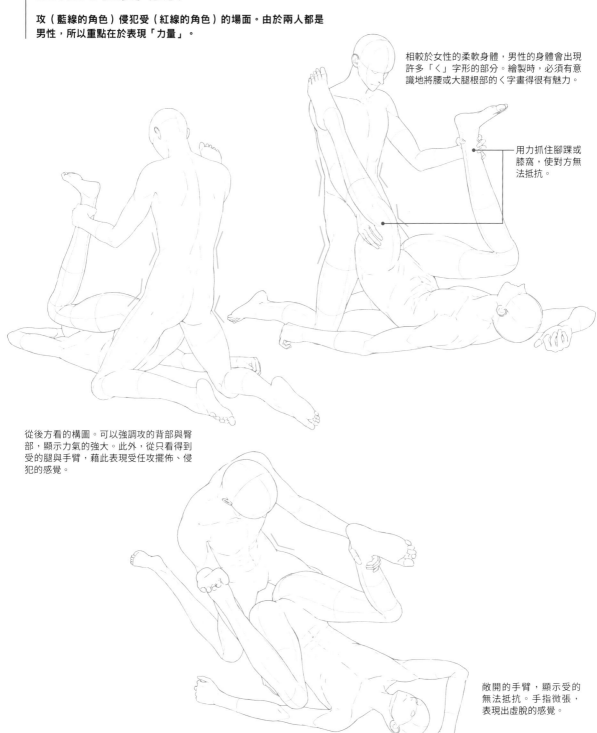

相較於女性的柔軟身體，男性的身體會出現許多「く」字形的部分。繪製時，必須有意識地將腰或大腿根部的く字畫得很有魅力。

用力抓住腳踝或膝窩，使對方無法抵抗。

從後方看的構圖。可以強調攻的背部與臀部，顯示力氣的強大。此外，從只看得到受的腿與手臂，藉此表現受任攻擺佈、侵犯的感覺。

敞開的手臂，顯示受的無法抵抗。手指微張，表現出虛脫的感覺。

身高差距大的性愛場景

假如兩人的身高差距大，就必須調整動作，才能讓結合部位與臉的位置全都吻合。讓我們來看看容易表現體格差異的體位吧！

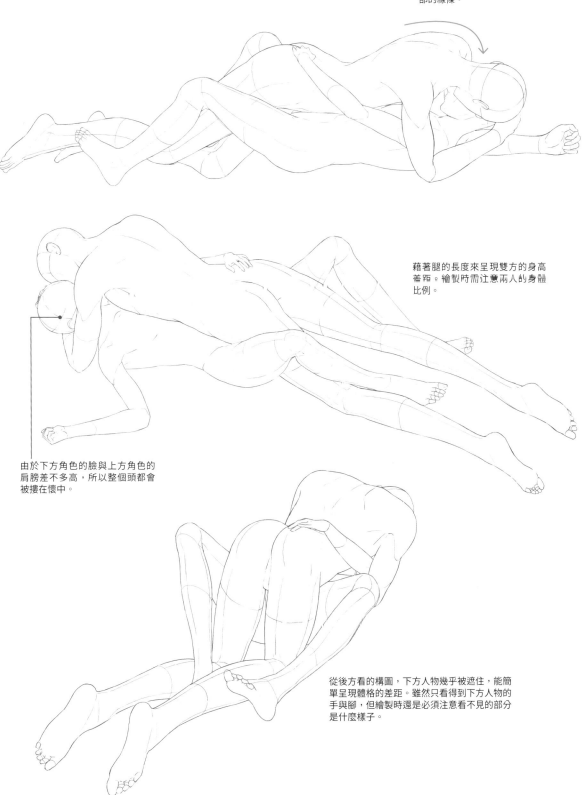

高個子的人覆蓋在上方時，必須弓起背部，才能把臉貼近對方。注意背部到頸部的線條。

藉著腿的長度來呈現雙方的身高差距。繪製時需注意兩人的身體比例。

由於下方角色的臉與上方角色的肩膀差不多高，所以整個頭都會被摟在懷中。

從後方看的構圖，下方人物幾乎被遮住，能簡單呈現體格的差距。雖然只看得到下方人物的手與腳，但繪製時還是必須注意看不見的部分是什麼樣子。

主動受的性愛場景

主動求歡的受（紅線的角色），稱為「主動受」。騎乘式時，受能積極扭腰，是很適合主動受的體位。

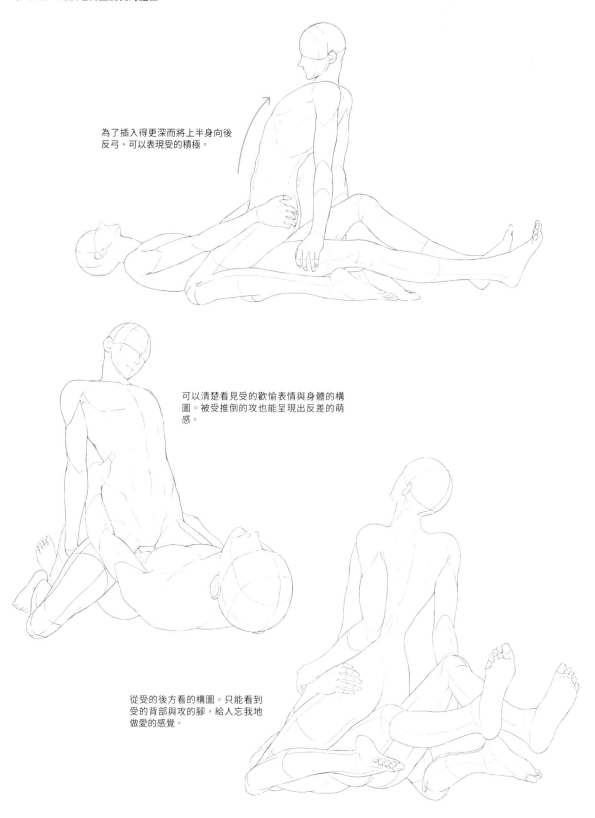

為了插入得更深而將上半身向後反弓，可以表現受的積極。

可以清楚看見受的歡愉表情與身體的構圖。被受推倒的攻也能呈現出反差的萌感。

從受的後方看的構圖。只能看到受的背部與攻的腳，給人忘我地做愛的感覺。

4

服裝、內褲的表現方式

與全裸的性愛場景不同，繪製穿著衣物做愛的場景時，必須注意服裝的構造與材質，以免顯得不自然。除此之外，使服裝顯得凌亂的畫法、切合姿勢的衣服皺褶等也很重要。除了這些，本章還會介紹各種能使性愛場景更具魅力的情趣內褲。

4-1 各種服裝的畫法

除了角色的人設，服裝在性愛場景中也是非常重要的元素。脫衣服、被脫衣服，以及凌亂的衣物等等，注意布料的材質和厚度，讓我們來學習描繪各種服裝吧！

便服

隨處可見的T恤或牛仔褲、連帽上衣……重點在於必須依據布料的厚度，改變皺褶的畫法。

繪製時的重點

1 在角色的裸體加上T恤與牛仔褲。考慮到身體的厚度，畫出緊貼的部分以及有空隙的部分。

2 以草圖為底，畫出線稿。配合服裝的皺褶，加上陰影。起伏大的部分，陰影面積也大。

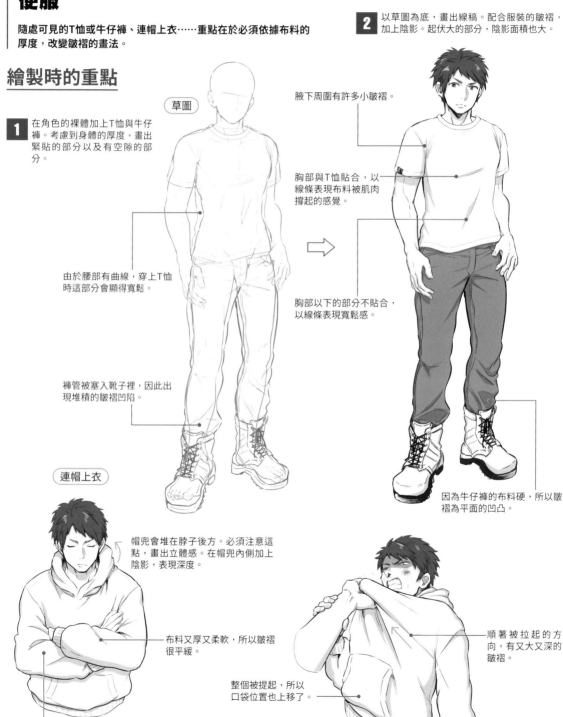

草圖

由於腰部有曲線，穿上T恤時這部分會顯得寬鬆。

褲管被塞入靴子裡，因此出現堆積的皺褶凹陷。

腋下周圍有許多小皺褶。

胸部與T恤貼合，以線條表現布料被肌肉撐起的感覺。

胸部以下的部分不貼合，以線條表現寬鬆感。

因為牛仔褲的布料硬，所以皺褶為平面的凹凸。

連帽上衣

帽兜會堆在脖子後方。必須注意這點，畫出立體感。在帽兜內側加上陰影，表現深度。

布料又厚又柔軟，所以皺褶很平緩。

雙手交叉時，皺褶集中在彎曲的部分。

整個被提起，所以口袋位置也上移了。

順著被拉起的方向，有又大又深的皺褶。

脫衣服

脫衣服的方式有不少種，經常使用的是抓住下襬兩側，向上掀翻的脫法。

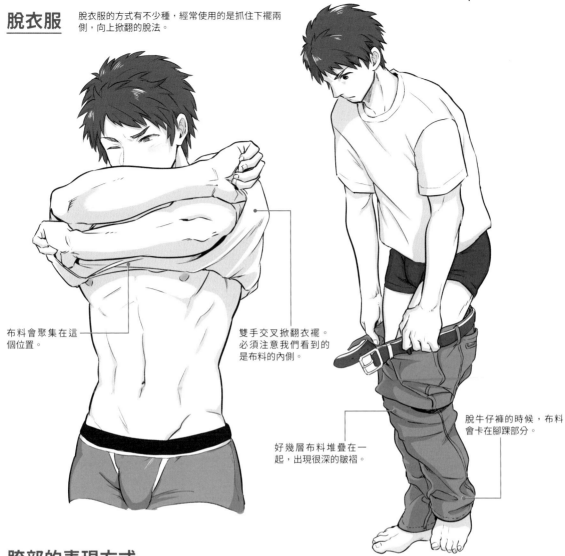

布料會聚集在這個位置。

雙手交叉掀翻衣襬。必須注意我們看到的是布料的內側。

好幾層布料堆疊在一起，出現很深的皺褶。

脫牛仔褲的時候，布料會卡在腳踝部分。

胯部的表現方式

畫腰帶時，有扣環的一端在角色左手邊，有孔洞的部分在右手邊，不能弄錯。

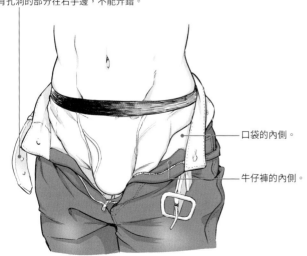

口袋的內側。

牛仔褲的內側。

勃起時　由於牛仔褲的布料厚，就算勃起，也看不出明顯的形狀。

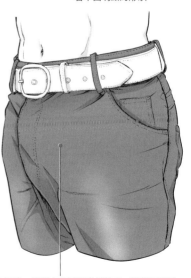

勃起時，褲襠處的皺褶會被拉平，變得不顯眼。

西裝

能表現男人味的西裝，是BL中常見的元素。整齊與凌亂時的反差也是萌點。讓我們理解西裝的構造，畫出正確的皺褶吧！

繪製時的重點

草圖

1 在角色的裸體加上襯衫、外套、褲子。太貼身的話，會顯得布料很薄，所以必須留出適當的空隙。

2 以草圖為底，畫出線稿。基本上，因為西裝貼身又沒有彈性，所以被拉扯的部分會出現明顯的皺褶。

以鈕扣為中心，加上皺褶。

兩顆扣子的外套是日本近幾年的主流。下方的扣子通常不會扣起來。

胯部是從外側加上皺褶。

褲管通常會稍微蓋住鞋子。疊起的部分會出現皺褶。

襯衫

腋下周圍與手肘窩會出現皺褶。

必須畫出厚度，以免領子看起來太薄。

皺褶集中在手肘上方。皺褶深的部分加上大片的陰影。

捲起袖子時，袖口會翻開，看到裡面的布料。

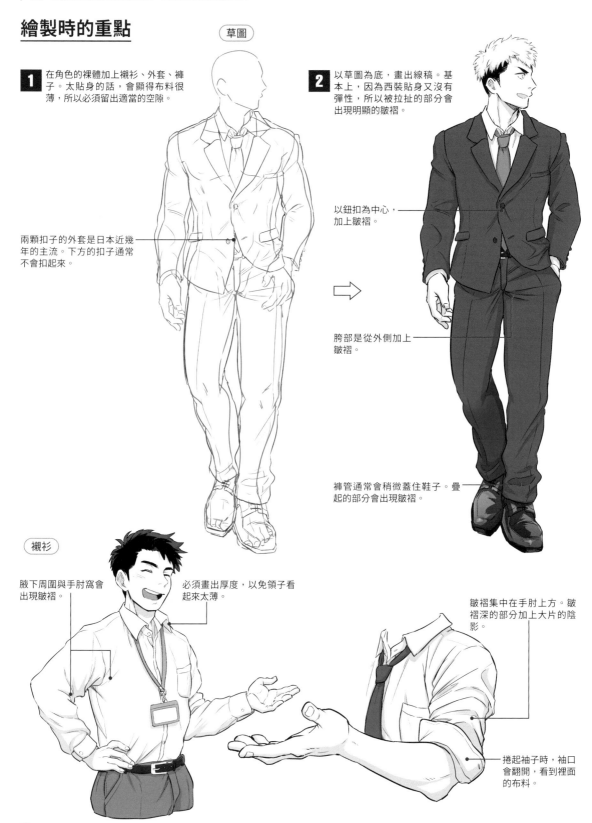

解開領帶

以慣用手單手解開領帶，感覺很帥氣。

將手指插入打結的部分，鬆開領帶。

被脫衣服時

被拉開的部分，會露出布料內側。

以沒解開的扣子為中心，畫出布料被拉扯的皺褶。

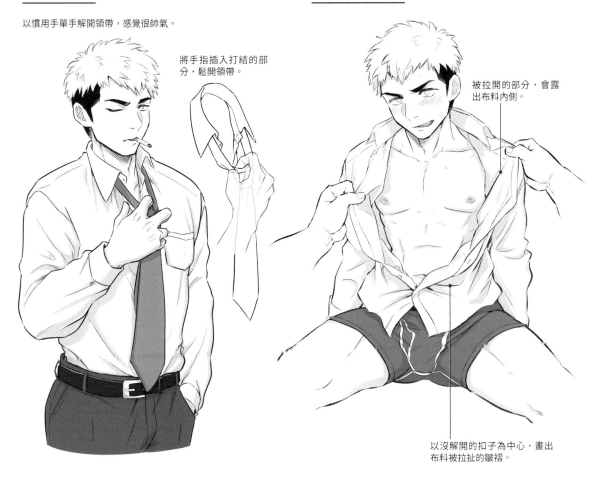

胯部的表現方式

西裝褲的布料比牛仔褲薄且軟，所以一拉開拉鍊，就容易整件往下掉。

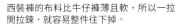

勃起時

由於布料薄且軟，形狀比穿牛仔褲時明顯。

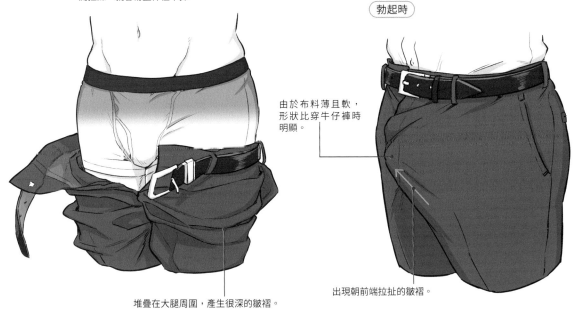

堆疊在大腿周圍，產生很深的皺褶。

出現朝前端拉扯的皺褶。

和服

能表現男人味與魅力,所以很有人氣。讓我們以構造最簡單的浴衣來瞭解和服的畫法吧!

繪製時的重點

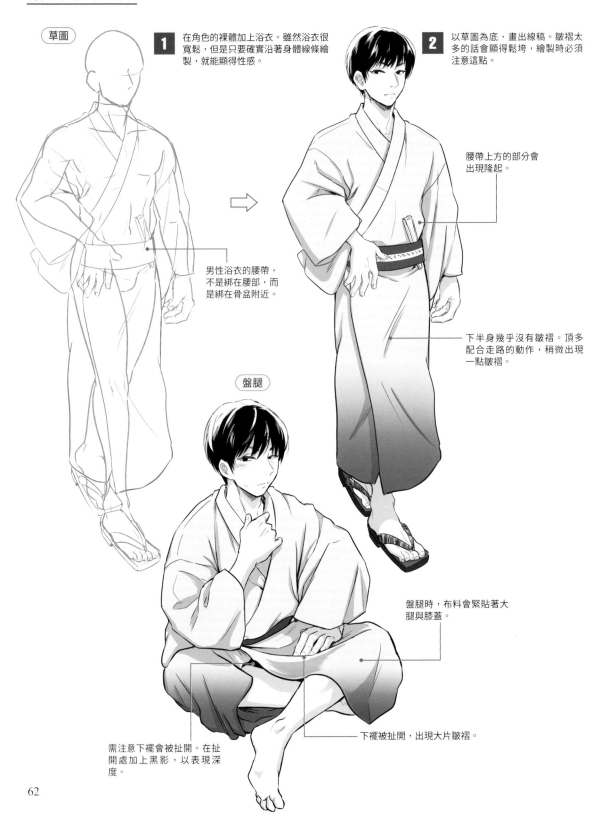

草圖

1 在角色的裸體加上浴衣。雖然浴衣很寬鬆,但是只要確實沿著身體線條繪製,就能顯得性感。

男性浴衣的腰帶,不是綁在腰部,而是綁在骨盆附近。

2 以草圖為底,畫出線稿。皺褶太多的話會顯得鬆垮,繪製時必須注意這點。

腰帶上方的部分會出現隆起。

下半身幾乎沒有皺褶。頂多配合走路的動作,稍微出現一點皺褶。

盤腿

盤腿時,布料會緊貼著大腿與膝蓋。

需注意下襬會被扯開。在扯開處加上黑影,以表現深度。

下襬被扯開,出現大片皺褶。

62

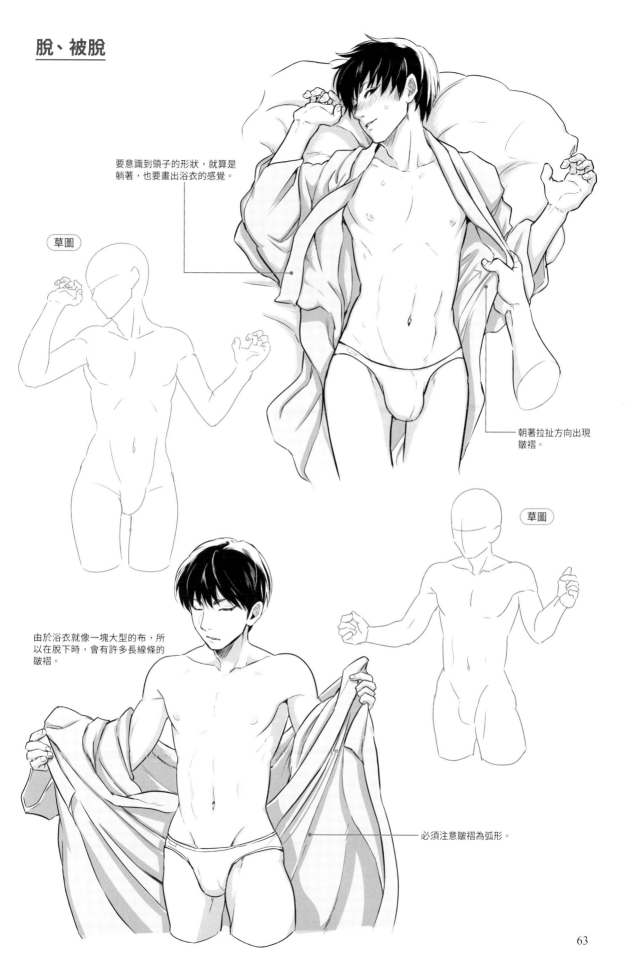

脫、被脫

要意識到領子的形狀,就算是躺著,也要畫出浴衣的感覺。

草圖

朝著拉扯方向出現皺褶。

草圖

由於浴衣就像一塊大型的布,所以在脫下時,會有許多長線條的皺褶。

必須注意皺褶為弧形。

4-2 性感內褲的畫法

角色穿著的內褲種類，也是性愛場景的重點。讓我們來看看露出大片肌膚的性感內褲，以及穿著內褲勃起時的形狀吧！

性感內褲的種類

在此先介紹各種看起來很性感的內褲。這些內褲的共通點是布料的面積很小，但構造略有不同。

後空內褲
露出整個臀部的內褲。原本是為了運動員而設計。

正面

背面

從前面看，與丁字褲或比基尼差不多。

從後面看，只有腰部與臀部的鬆緊帶。

丁字褲
也稱為T字褲。

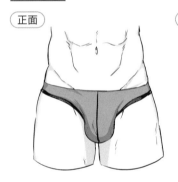
正面

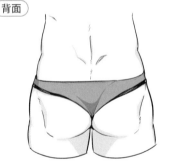
背面

從前面看是三角形。

背後呈丁字形，露出一半以上的臀部。

比基尼
腿部根部的包覆少，兩側內褲邊細。

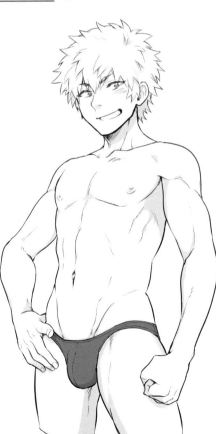

G 弦褲
兩側與背面為繩狀的內褲。布料面積比丁字褲小。

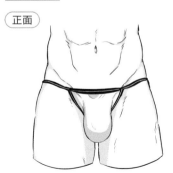
正面

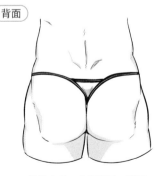
背面

只能勉強遮住陰部。

從後方看，全是繩子。幾乎露出整個臀部。

勃起的表現方式

在只穿著內褲時勃起，會是什麼樣子呢？一邊思考材質與構造，一邊繪製吧！

寬鬆四角褲

有空隙。

布料會因陰莖挺起而被拉扯，呈隆起狀態。

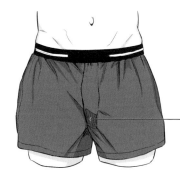

從正面看的話，變化不明顯，但是撐起的布料下方會有陰影。

貼身四角褲

布料因陰莖挺起而被拉扯，可以明顯看出形狀。

由於是彈性材質，可以清楚看出陰莖的形狀。

比基尼

布料因陰莖挺起而被拉扯，形狀非常明顯。

陰莖的形狀顯而易見。以頂點為中心，有許多拉扯的皺褶。

G 弦褲

布料因陰莖挺起而被拉扯，從側面看，只能勉強遮住陰莖。

以大小適合的袋子套住陰莖般的感覺。

4-3 繪製穿衣性愛的場景

穿著衣服進行性行為，可以有效表現臨場感或角色的興奮與快感。讓我們一邊考慮身體的形狀與衣服的質感，一邊繪製吧！

穿著便服的性愛場景

T恤或牛仔褲，布料的柔軟度與厚度有很大的差異。

草圖

有些姿勢在穿著衣服的情況下很難做出來，所以必須先思考角色穿的是什麼樣的衣服，再進行繪製。

被抓住的部分會有拉扯的皺褶。

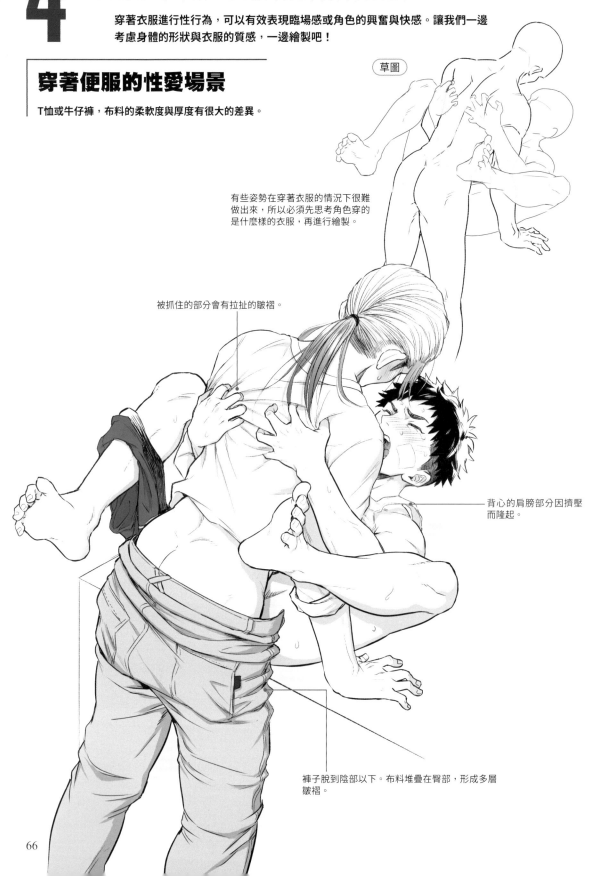

背心的肩膀部分因擠壓而隆起。

褲子脫到陰部以下。布料堆疊在臀部，形成多層皺褶。

穿著西裝（襯衫）的性愛場景

沒有彈性的襯衫會變成什麼樣子呢？注意皺褶的畫法。

戴著眼鏡接吻的話，眼鏡會因撞到對方的鼻子或額頭而歪到一旁。

脫到肩膀以下時，布料會堆疊在手肘處，形成很深的皺褶。

大片直線狀皺褶。加上整塊的陰影，就能表現出立體感。

凌亂的襯衫

扣子全部解開時。在手臂處加上許多皺褶，就能給人凌亂的感覺。

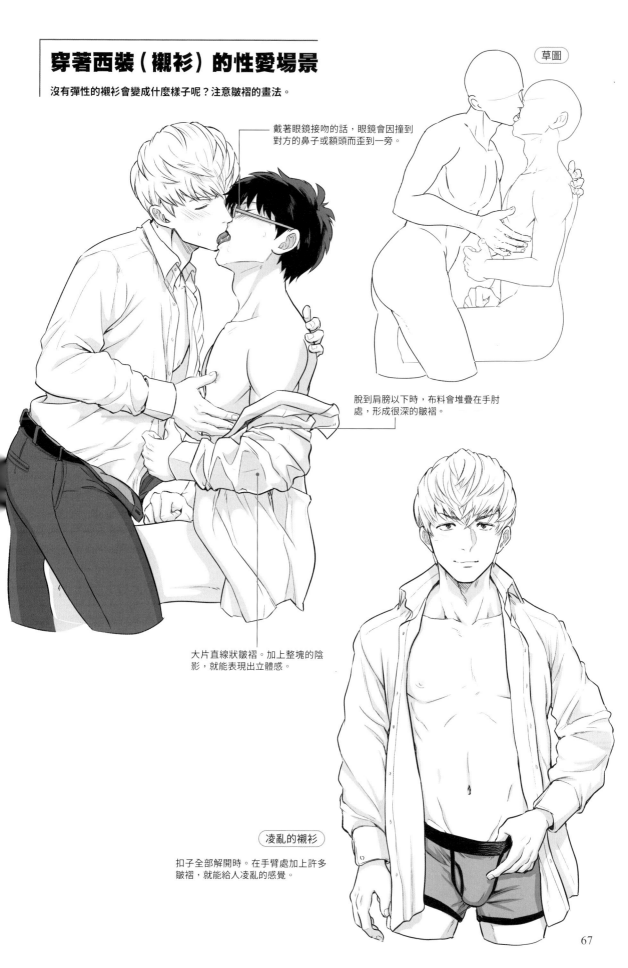

穿著和服的性愛場景

解開腰帶後，和服會大幅變形。繪製時需注意身體曲線的表現。

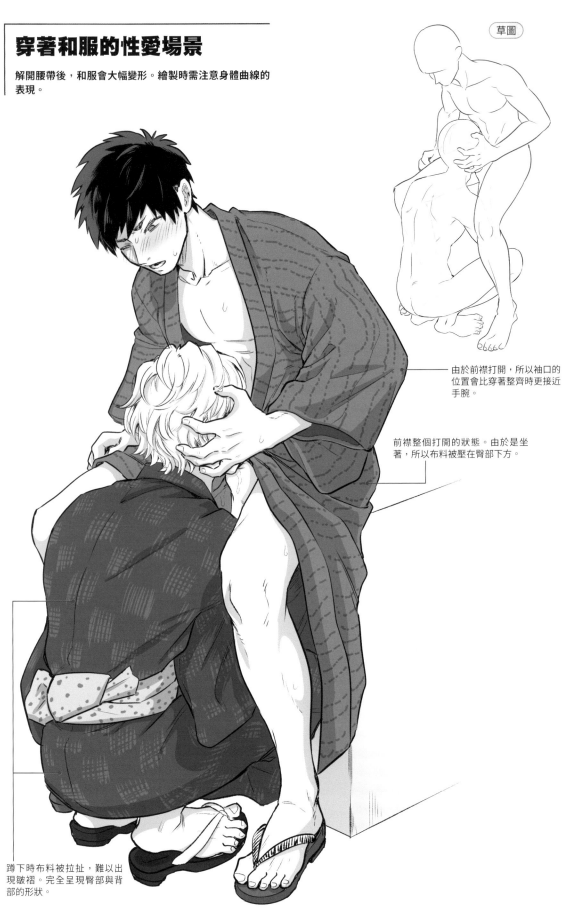

由於前襟打開，所以袖口的位置會比穿著整齊時更接近手腕。

前襟整個打開的狀態。由於是坐著，所以布料被壓在臀部下方。

蹲下時布料被拉扯，難以出現皺褶。完全呈現臀部與背部的形狀。

——Part5——
情慾感的表現方式

本章介紹讓性愛場景更寫實，更有臨場感的技巧。例如性愛場景中不可或缺的體液畫法、漫畫特有的，令人印象深刻的分鏡方式、狀聲詞或動態的表現方式等等。請參考這些範例，畫出充滿官能感的性愛場景吧！

5-1 體液的表現方式

因生理現象而分泌的體液，能使性愛場景更寫實，是表現情慾感時不可或缺的元素。讓我們來學習各種體液的畫法，表現出角色的情感與情境吧！

體液的種類

首先介紹各種體液。理解這些體液是在何種情況、從什麼地方分泌，以及各有什麼不同的質感。

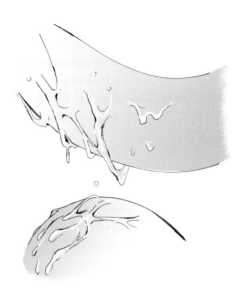

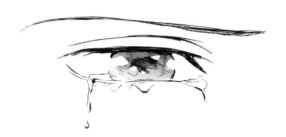

淚水

不只在感到歡愉時，喜怒哀樂，在各種情感之下都有可能分泌的體液。清爽無色透明。

精液

得到快感時，從陰莖分泌的液體。顏色白濁，不容易看到底下肌膚的顏色。黏稠度高。

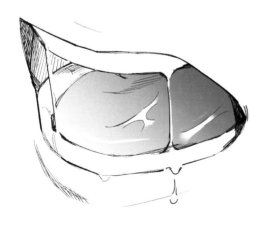

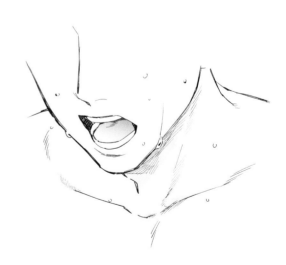

唾液

口腔中隨時會分泌的體液。有黏稠與清爽兩種。張嘴或接吻時加上表現唾液的線條，會更有情慾感。

汗水

從全身汗腺分泌的體液。清爽無色透明。在身上畫大量汗水，可以表現角色的興奮以及快感。

精液的畫法

讓我們來看看性愛場景中經常出現的精液畫法吧！光是畫出精液，就能使人明白角色已進入高潮。

畫法

1 畫出有黏稠感的輪廓。由於黏稠度高，所以能比汗水或淚水拉得更長。

2 貼上網點，修出光影。精液是渾濁的白色液體，所以不必加上太多反光。

高潮的表現

朝著單一方向噴濺。加上扭曲、擴散、中斷的表現方式，會更寫實。

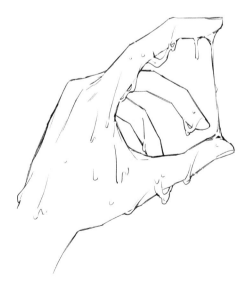

精液＋手

精液具黏稠性，因此以手指碰觸時，會拉出絲線。描繪精液纏繞或垂掛在手指上，會更有真實感。

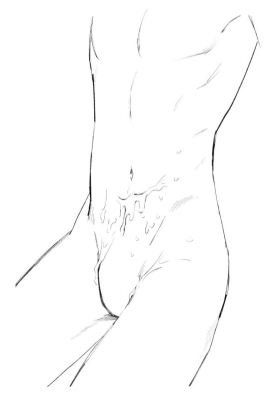

精液＋腹部

噴灑到腹部的瞬間。以精液猛然噴濺而出的感覺繪製即可。

汗水的畫法

增加角色身上的汗水，可以表現出性愛的激烈程度。

滴落的樣子

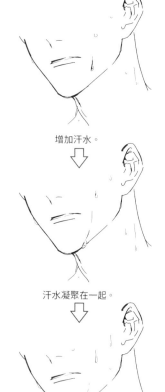

即使是酷帥型或不擅表達情感的角色，只要加上汗水，就能展現角色的興奮與歡愉。

增加汗水。

↓

汗水凝聚在一起。

↓

形成汗珠，隨地心引力落下。

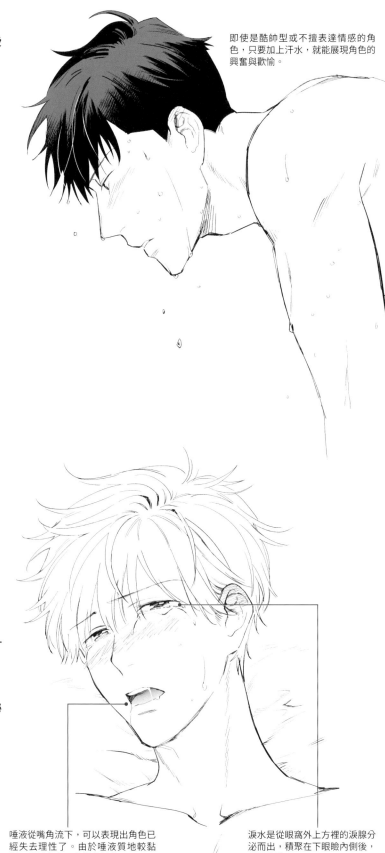

淚水、唾液的畫法

臉上充滿汗水與淚水，是萌元素之一。繪製之前，必須先思考兩種體液的分泌方式與質感。

唾液從嘴角流下，可以表現出角色已經失去理性了。由於唾液質地較黏稠，所以會在口中拉出絲線。

淚水是從眼窩外上方裡的淚腺分泌而出，積聚在下眼瞼內側後，從眼角落下。

帶有體液的性愛場景

以圖為例，讓我們來看看帶有體液的性愛場景吧！兩人的體液混在一起，感覺更有情慾感。

舌頭交纏的時候，彼此的唾液混合在一起，拉出了銀絲。

在舌頭加上反光，表現唾液的光澤。

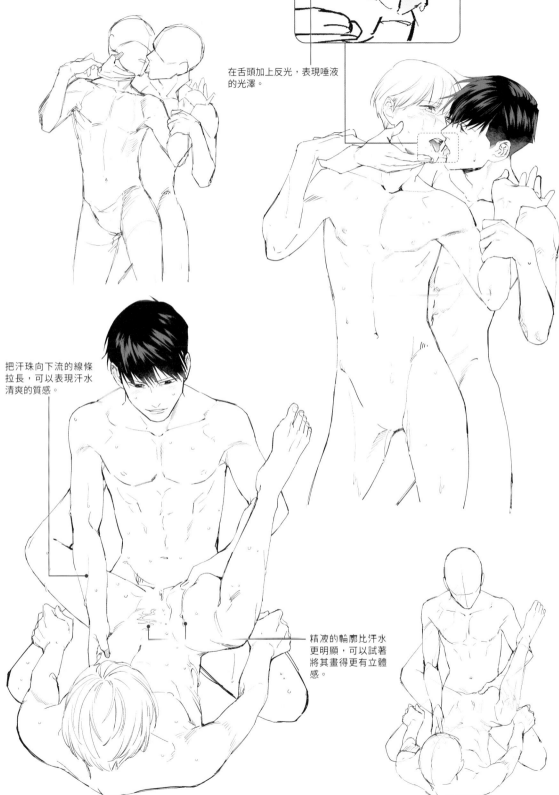

把汗珠向下流的線條拉長，可以表現汗水清爽的質感。

精液的輪廓比汗水更明顯，可以試著將其畫得更有立體感。

5-2 漫畫特有的表現方式

與單張插畫不同，漫畫有其獨特的表現方式。在此以本書作者的作品為例，說明能傳達臨場感，使性愛場景更有情慾感的技巧。

讓體位更令人印象深刻的表現方式

在分鏡下工夫，或是只畫出部分身體的特寫。如此一來，就算不畫出全身，也能使讀者明白兩人的體位。

正常體位

腿部交纏在一起的特寫。從腳尖的方向可以明白兩人使用的是正常體位。加上腿毛，是使這格更令人印象深刻的技巧。
《101の黒猫》仁神ユキタカ（竹書房）
©仁神ユキタカ／竹書房

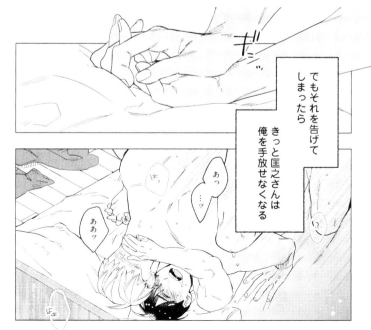

床單上令人印象深刻的手部特寫，使人聯想到正常體位。下一格說明了兩人正處於什麼狀況。
《ビターポルノショコラティエ》やん（日本文芸社）
©やん／日本文芸社

後背式體位

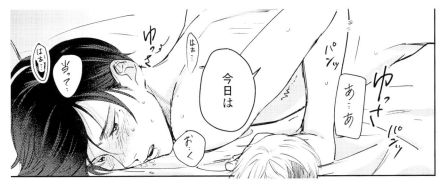

從被按在床單上的臉、頸部與背部的線條，可以想像角色正趴跪在床上。從表情與狀聲詞可以明白，角色被對方從背後插入中。
《Rec me》端倉ジル（祥伝社）
©端倉ジル／祥伝社 on BLUE comics

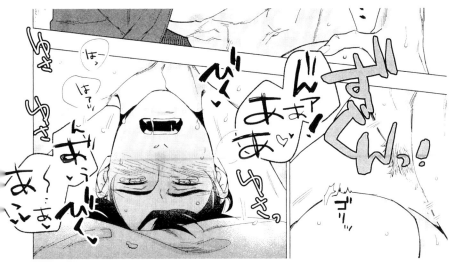

頭頂在床單上，可以呈現出角色正趴跪在床上的狀態。汗珠滑落的方向與上下顛倒的臉，也是提示。
《ビターポルノショコラティエ》やん（日本文芸社）
©やん／日本文芸社

其他

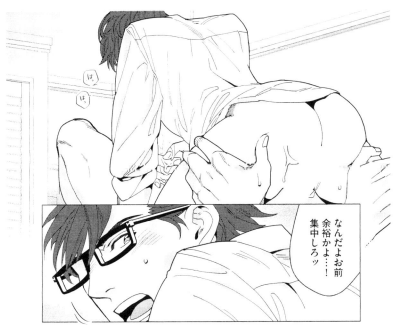

以兩手撥開臀部的姿勢，下一格中，位在上方的角色回頭，由此可以明白兩人正處於以口部刺激對方陰部的「69」狀態。
《セックススーツラブバトル》やん（日本文芸社）
©やん／日本文芸社

狀聲詞的表現方式

依作者不同，有各式各樣表現聲音與狀態的方式。包含字形在內，這部分也是性愛場景的重要元素之一。

推倒
依據推倒時的力量或場所，表現方式也有所不同。

插入
表現出插入的瞬間，或是深入其中時的聲音。

快感
表現出在沾滿體液的抽插過程中，身體因快感而痙攣的模樣。

高潮
精液噴出時的狀聲詞。可以明白角色已經高潮了。

喘氣
以能夠傳達喘氣聲的字形來表現在無意識中喘氣的感覺。

呻吟
加上愛心，可以表現愛情。

狀聲詞圖例

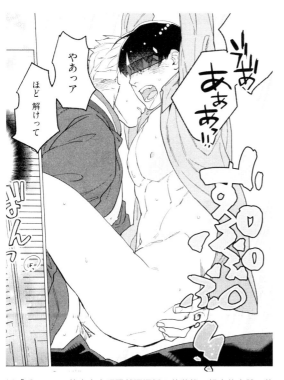

以「ずぷぷぷ」的文字表現猛然深深插入的狀態。粗大的字體，傳達出刺激的程度。
《ビターポルノショコラティエ》やん（日本文芸社）
©やん／日本文芸社

顏射的瞬間。陰莖的痙攣、精液噴出的聲音、精液噴在對方臉上的聲音……在一格之內明白所有情況。
《101の黒猫》仁神ユキタカ（竹書房）
©仁神ユキタカ／竹書房

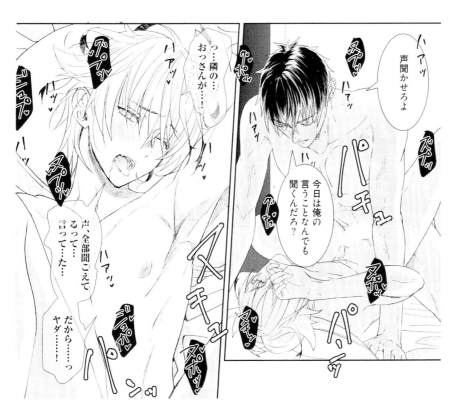

充滿了抽插聲、肉體碰撞聲、喘氣聲的一格。狀聲詞交錯在兩人的對話中，可以表現臨場感。
《ワガハイは家出猫である》仁神ユキタカ（竹書房）
©仁神ユキタカ／竹書房

速度感的表現方式

漫畫的圖像是靜止的，該如何表現性愛場景中的速度感呢？在此介紹使讀者明白施力方向與速度的技巧。

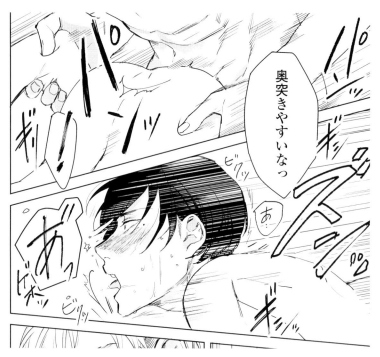

由右至左加上速度線，表現從後方猛烈碰撞的感覺。狀聲詞的字形也強調了速度感。
《Rec me》端倉ジル（祥伝社）
©端倉ジル／祥伝社 on BLUE comics

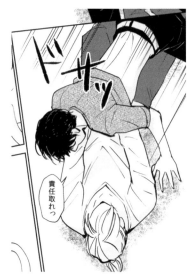

兩人身體上下翻轉的場面。由上至下加上速度線，表現翻轉時的動態。
《宇宙人カレシ》有栖サリ（たかだ書房）
©有栖サリ／Chouchou

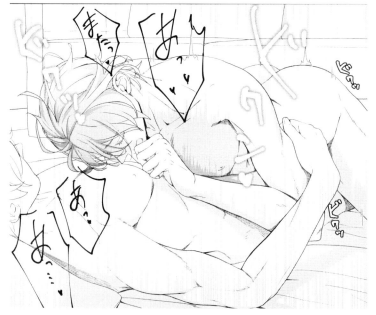

畫面的上下方都有網點速度線，表示身體正上下運動。「ビクン」的文字與字體使人明白角色處於痙攣狀態。
《101の黒猫》仁神ユキタカ（竹書房）
©仁神ユキタカ／竹書房

端倉ジル

漫畫家，人物設定師。作品有《Rec me》（祥伝社）。
目前正於雜誌《BE・BOY GOLD》（リブレ）連載《ダル&スイート》。

Twitter
https://twitter.com/hskrjil

仁神ユキタカ

漫畫家，人物設定師。
作品有《ランチとケーキと自己中オトコ》、《101の黒猫》、《ワガハイは家出猫である》（竹書房）等等。

Twitter
https://twitter.com/nikami_y

エイチ

主要在推特或pixiv等SNS發表二次創作。
喜歡笑容可愛，好吃好睡，充滿活力的運動型少年。

Twitter
https://twitter.com/45ichi

有栖サリ

以有栖サリ與SALI兩個名字，在少女漫畫、BL漫畫等不同類別中活動。
代表作有《宇宙人カレシ》、《オメガ狩り 優秀なαである俺が隠れΩになんか欲情するわけない！》（たかだ書房）、《寝ても醒めても腕の中》、《マイ・フェア・ボーン》（future comics）等等。最喜歡搭擋或愛拌嘴的情侶組合。

Twitter
https://twitter.com/sali221a

やん

BL漫畫家。住在東京。2018年在雜誌《MeltyBullet》（日本文芸社）中以《セックススーツラブバトル》出道。在雜誌、書籍、網路、廣告、合同誌等領域活動。代表作有《セックススーツラブバトル》、《ビターポルノショコラティエ》（日本文芸社）、《セックスしたけど、好きじゃない》（Frontier Works）、《偏屈小説家は恋に色づく》（Media Soft）等等。

Twitter
https://twitter.com/bltyann

日文版工作人員

插畫……………………………有栖サリ、エイチ、仁神ユキタカ、端倉ジル、やん

監修協力（P.16～P.23、P27）……関崎 淳

裝幀設計………………………岡 裕希（アラスカ）

內頁設計………………………広田正康

構成、原稿執筆………………明道聡子（リブラ舍）

編輯……………………………設楽菜月、秋田 綾（株式会社レミック）

編輯協力………………………藤原遼太郎、株式会社鷗来堂

協力……………………………祥伝社

　　　　　　　　　　　　　　竹書房

　　　　　　　　　　　　　　株式会社日本文芸社

　　　　　　　　　　　　　　株式会社ライドオン Chouchou 編輯部

腐味男色激愛畫面這樣畫

BL愛愛場景繪畫技巧

2021年1月 1 日初版第一刷發行
2024年5月15日初版第三刷發行

編　　著	ポストメディア編輯部	
譯　　者	呂郁青	
主　　編	陳其衍	
美術主編	陳美燕	
發 行 人	若森稔雄	
發 行 所	台灣東販股份有限公司	
	＜地址＞台北市南京東路4段130號2F-1	
	＜電話＞(02)2577-8878	
	＜傳真＞(02)2577-8896	
	＜網址＞http://www.tohan.com.tw	
郵撥帳號	1405049-4	
法律顧問	蕭雄淋律師	
總 經 銷	聯合發行股份有限公司	
	＜電話＞(02)2917-8022	

禁止翻印轉載，侵害必究。
Printed in Taiwan
本書如有缺頁或裝訂錯誤，請寄回更換（海外地區除外）。

國家圖書館出版品預行編目資料

BL愛愛場景繪畫技巧：腐味男色激愛畫面這
樣畫／ポストメディア編輯部編著；呂郁青
譯. -- 初版. -- 臺北市：臺灣東販, 2021.01
80面；18.2×25.7公分
ISBN 978-986-511-573-9 (平裝)

1.漫畫 2.繪畫技法

947.41　　　　　　　　　　　　109019464